La Photographie

GUIDE DU PHOTOGRAPHE AMATEUR

PAR

Henri DESMAREST

PARIS — LIBRAIRIE LAROUSSE

LA
PHOTOGRAPHIE

HENRI DESMAREST

LA
PHOTOGRAPHIE

GUIDE DU PHOTOGRAPHE AMATEUR

La chambre noire. — Le laboratoire.
La pose. — Le cliché. — L'épreuve positive. — La microphotographie.
La photographie télescopique. — La photographie sans objectif.
La photographie des couleurs. — La photographie de l'invisible.
Causes d'insuccès. — Vocabulaire.

61 GRAVURES

PARIS
LIBRAIRIE LAROUSSE
17, rue Montparnasse, 17

Succursale : Rue des Écoles, 58 (Sorbonne)

Tous droits réservés

AVANT-PROPOS

A notre époque d'activité fiévreuse, de positivisme documenté, la photographie est certainement le sport le plus accessible à tous et le plus intéressant, puisque, contrairement à tant d'autres, il laisse une trace et procure une satisfaction durable : le stigmate conservé sur la mince pellicule de gélatino-bromure pouvant être ineffaçable.

Avec la photographie, on revit l'existence passée.

Rentré chez soi, au retour d'une excursion à la mer, dans les montagnes, ou dans un pays étranger, on est tout heureux de revoir nettement les paysages, les scènes souvent à peine entrevues dans la hâte du voyage, dans la précipitation des excursions rapides.

Puis, cela est du document, du vrai, l'objectif ne trompant pas sur les choses qui ont posé, même instantanément, devant lui.

Les amateurs de cet art sont légion; partout on en rencontre; il est impossible de voyager, même en des pays perdus, sans en trouver quelques-uns qui, leur appareil en bandoulière, prennent des instantanés...

Aujourd'hui, les manipulations simplifiées de la photographie au gélatino-bromure d'argent permettent à l'amateur d'être un excellent photographe, un artiste, sans se perdre dans des théories chimiques qui demandent des études spéciales et un temps considérable. Cependant, malgré l'extrême simplicité des manipulations, que d'insuccès ! Au début, plus d'un amateur

rejette son appareil avec dépit, n'obtenant que des images mauvaises, sans vigueur, brumeuses, ratées complètement.

Alors, s'il est patient, l'amateur consulte quelque gros bouquin de chimie, quelque traité théorique, parsemé d'x et de formules algébriques avec des nomenclatures de produits aux noms bizarres, parmi lesquels il se perd et ne sait comment s'y prendre pour obtenir simplement de bons clichés.

Enfin, souvent, après avoir perdu beaucoup de temps, gâché quelques douzaines de plaques, plusieurs paquets de produits divers, abîmé quelquefois son appareil, il obtient justement de bonnes épreuves lorsque, énervé, il ne suit plus mot à mot les longues formules théoriques des ouvrages spéciaux.

Épargner aux débutants l'ennui des tâtonnements, les mettre à même de faire immédiatement de bonnes photographies, et aider les amateurs sérieux de nos conseils, résultat d'une longue expérience, tel a été notre but en écrivant ce livre sans prétention, sorte de guide pratique, débarrassé des formules chimiques, pour permettre à tous de devenir d'excellents praticiens.

La photographie, aujourd'hui, est un art qui peut ne pas donner simplement des images blanches et noires, mais, entre les mains d'un véritable artiste, permettre de garder un peu de l'âme des choses, et faire revivre en nous l'impalpable vision du passé.

Comme exemple des diverses applications de cet art, nous avons reproduit dans cet ouvrage quatorze photographies choisies parmi les meilleures qu'on ait obtenues jusqu'à ce jour. On remarquera, entre autres, la reproduction de celles qui ont été envoyées à l'exposition du Photo-Club par MM. Maurice Bucquet (Une idylle aux champs), Leprêtre (Corvette), J. Rigaux (Les Enfants du briquetier).

<div style="text-align:right">H. Desmarest.</div>

LA PHOTOGRAPHIE

CHAPITRE PREMIER

QUELQUES MOTS D'HISTOIRE

Avant de parler des opérations photographiques, on nous permettra de donner très brièvement un aperçu des grandes phases par lesquelles a dû passer l'art de la photographie pour arriver au point de perfection où il est à présent.

La base de la photographie est certainement l'image optique que forment les rayons lumineux en passant par l'ouverture de la chambre noire.

Lorsque, au XVIe siècle, l'Italien Porta inventa cet appareil de physique — modifié plus tard par Wollaston, — peut-être ne pensa-t-il pas à garder l'image admirable, comme finesse et comme coloris, qu'il voyait sur l'écran de la chambre noire ; cependant, bien avant Niepce et Daguerre, des alchimistes et des savants avaient cherché à conserver une trace de cette image.

Mais alors, cela ne devait-il pas sembler une chimère irréalisable à jamais ?...

Pour trouver une méthode réelle, il faut arriver à Nicéphore Niepce, qui, en 1814, obtint une reproduction, en se basant sur l'insolubilité que donne la lumière au bitume de Judée. Ce système lui permit d'obtenir les premières gravures héliographiques. En 1829, Daguerre s'associa avec Niepce ; mais bientôt il abandonna le procédé au bitume de Judée pour en chercher un autre.

Après bien des tâtonnements, il découvrit la propriété qu'ont les sels d'argent d'être impressionnables à la lumière,

et il inventa le procédé connu sous le nom de daguerréotypie. Ce procédé ne fut publié qu'en 1839.

Vers la même époque, l'Anglais Talbot créa le véritable système de la photographie, qui consiste à avoir une première épreuve négative, capable de donner ensuite un nombre illimité d'épreuves positives.

Décrire les phases successives et les nombreux perfectionnements qui ont marqué les progrès de la photographie pendant une quarantaine d'années serait beaucoup trop long ici, et il nous suffira de dire que la photographie pratique, réellement facile, et mise à la portée de tout le monde, ne date pas de bien loin, car ce n'est qu'en 1880 que furent inventées les émulsions au gélatino-bromure d'argent, permettant en grand la fabrication des plaques sensibles, c'est-à-dire annulant la partie la plus ennuyeuse et la plus délicate de la photographie.

Où est le temps où les manipulations chimiques pour obtenir une plaque collodionnée demandaient un laboratoire compliqué, un travail long, minutieux, qui exigeait une habitude de métier et demandait un véritable apprentissage !...

Aujourd'hui on ne lit guère les vieux livres d'autrefois, les guides longs, bourrés de formules chimiques et de renseignements technologiques très intéressants, mais peu utiles à l'amateur, désireux seulement de garder une image des scènes qui l'ont frappé ; aussi ne connaît-on pas toutes les difficultés qu'éprouvaient les photographes d'il y a vingt-cinq ou trente ans pour obtenir une épreuve passable.

Depuis dix ans à peine, les plaques extra-rapides et les appareils détectives existent. Aussi doit-on considérer la photographie instantanée comme étant une invention très récente et tout à fait fin du XIXe siècle.

CHAPITRE II

LA CHAMBRE NOIRE

Un peu de théorie.

Avant de décrire l'appareil photographique proprement dit, la chambre noire de Porta, si profondément modifiée de nos jours, il est indispensable de donner quelques notions théoriques sur l'action physique et chimique des rayons lumineux, action sur laquelle repose la photographie — *photos* lumière, *grapho* j'écris.

Les rayons du spectre solaire ont des propriétés calorifiques et chimiques très distinctes. Ainsi, lorsqu'on explore avec un thermomètre très sensible les rayons du spectre, on y trouve des quantités de chaleur croissantes depuis le violet jusqu'au rouge, au delà duquel on trouve encore un spectre calorifique sur une étendue à peu près égale à celle du spectre lumineux : il y a donc des rayons calorifiques lumineux et des rayons calorifiques obscurs. Ces rayons agissent sur le thermomètre, mais sont invisibles à nos yeux. En physique, ils sont connus sous le nom de *rayons infra-rouges*.

Si l'on reçoit le spectre solaire sur des substances dans lesquelles la lumière produit des combinaisons chimiques, on remarque que les actions sont très variables pour les divers rayons du spectre. A l'inverse de ce qui se passe pour les propriétés calorifiques, les propriétés chimiques se manifestent surtout dans la région violette, et de ce côté elles dépassent les limites du spectre visible pour notre rétine. Donc le soleil nous envoie des rayons chimiques obscurs ; ces rayons sont appelés *rayons ultra-violets*.

Ce sont les radiations douées de propriétés chimiques qui possèdent aussi les propriétés phosphorogéniques.

On sait que certaines substances, placées dans la partie la plus excentrique du spectre visible, et même dans les rayons ultra-violets, répandent des lueurs phosphorescentes, d'une durée plus ou moins longue, quand on les met dans l'obscurité et dont la teinte diffère selon les substances : tels sont les sulfures de baryum, de calcium, de strontium, etc., qui gardent quelque temps l'impression lumineuse qu'ils ont reçue ; ces substances sont *phosphorescentes*.

Il en est d'autres qui cessent d'être lumineuses quand on intercepte les rayons invisibles qu'elles recevaient. Tels sont : l'infusion d'écorce de marronnier d'Inde, le verre coloré par l'oxyde d'uranium, le sulfate de quinine, etc. Ces substances sont *fluorescentes*.

L'action chimique de la lumière — action primordiale pour la photographie — peut être démontrée d'une façon sensible par des expériences très simples. Ainsi, le chlore et l'hydrogène se combinent brusquement sous l'influence de rayons lumineux directs ; et les sels d'argent, iodure, chlorure ou bromure, se décomposent instantanément sous l'action lumineuse.

Nous ne décrirons pas les divers procédés employés pour la fabrication des plaques photographiques : un gros volume n'y suffirait pas.

Les plaques au gélatino-bromure, employées aujourd'hui couramment par les amateurs comme par les praticiens, sont formées d'une feuille de verre aussi exempte de défauts que possible, et sur une des faces de laquelle on a étendu une émulsion, convenablement composée, de gélatine rendue sensible à l'action lumineuse par la dissolution d'un sel d'argent.

La sensibilité de ces plaques dépend de la nature des sels employés et de leur dosage. De l'avis des praticiens les plus expérimentés, il résulte qu'une émulsion extrêmement sensible pour instantané s'obtient plus facilement que celle nécessaire à la fabrication d'une bonne plaque à pose courte et capable de donner une épreuve vigoureuse, fouillée et sans voiles.

L'appareil.

L'image renversée qui se forme sur l'écran de la chambre noire ou sur le verre dépoli de l'appareil photographique, est due à la propagation rectiligne de la lumière.

Nous empruntons à la *Physique*, de M. E. Fernet, l'explication théorique de la formation des images dans la chambre noire.

« Soit un objet lumineux A B (*fig*. 1.), et soit M N le volet de la chambre obscure, dans lequel est pratiquée une petite ouverture mn ; soit PQ un écran disposé dans la chambre, parallèlement à l'ouverture et à une certaine distance. — Considérons l'un des points de l'objet lumineux A : ce point éclaire, à l'intérieur, tous les points de l'écran situés dans un cône dont le sommet est A, et dont les arêtes s'appuient sur le contour de l'ouverture. Ce cône détermine donc, sur l'écran, une petite surface éclairée ayant une forme semblable à celle de l'ouverture. Il en est de même pour chacun des points de l'objet lumineux A B. — Mais, si l'ouverture est suffisamment petite et l'objet lumineux suffisamment éloigné pour que les cônes dont il s'agit soient très aigus, chacune des petites surfaces éclairées n'aura qu'une étendue très petite, et l'ensemble de ces petites surfaces formera une sorte d'image A′ B′ de l'objet, dans une position renversée. Si l'on éloigne progressivement l'écran PQ de l'ouverture, on voit les dimensions de l'image A′ B′ augmenter proportionnellement à la distance de l'ouverture à l'écran. Si l'ouverture avait un diamètre un peu considérable, chaque point de l'objet éclairerait sur l'écran, une surface de dimensions sensibles ; toutes

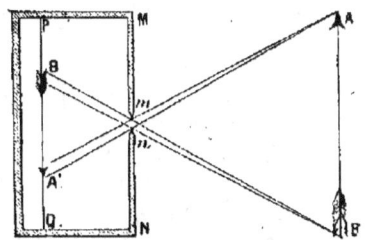

Fig. 1. — Formation de l'image dans la chambre noire.

ces surfaces empiétant alors les unes sur les autres, on n'aurait plus qu'un éclairement à peu près uniforme.

« C'est par un phénomène tout à fait semblable que, dans l'ombre d'un arbre, les petites ouvertures, de formes très diverses, que laissent entre elles les feuilles, produisent sur le sol des images dont chacune présente une forme rappelant celle du soleil. Les rayons solaires ayant toujours, dans nos contrées, une direction oblique par rapport au sol, les images formées sur le sol ne sont pas circulaires, mais elliptiques. On obtient des images circulaires sur une feuille de papier que l'on place perpendiculairement aux rayons solaires. — Enfin, pendant les éclipses partielles, quand le soleil éclipsé prend la forme d'un croissant lumineux, les images acquièrent elles-mêmes la forme de petits croissants. »

Dans l'appareil, l'image est rendue plus nette et plus intense par l'adaptation d'une lentille simple ou composée appelée *objectif* et placée devant l'ouverture circulaire de la chambre noire ; — nous n'expliquerons pas les différents jeux optiques des rayons lumineux à travers les lentilles de l'objectif, ni les distinctions qu'il convient de faire entre le foyer chimique et le foyer optique d'une lentille, car, dans ce guide, nous n'avons pas d'autre but que de rendre pratiques et faciles, pour les amateurs, les principales opérations photographiques.

Ceci posé, commençons par dire un mot de l'appareil chambre-noire. — (Voir planche ci-contre.)

La chambre classique à soufflet, appareil avec pied de campagne ou d'atelier, n'est guère pratique pour les excursions du touriste.

Aussi, à moins d'être photographe de profession, ou de vouloir prendre directement des épreuves de très grande dimension, une des nombreuses chambres à main que l'on construit aujourd'hui sera très suffisante, dans la majorité des cas, pour faire tous les genres de photographie : portraits, paysages posés, vues de monuments, reproductions de tableaux, etc.

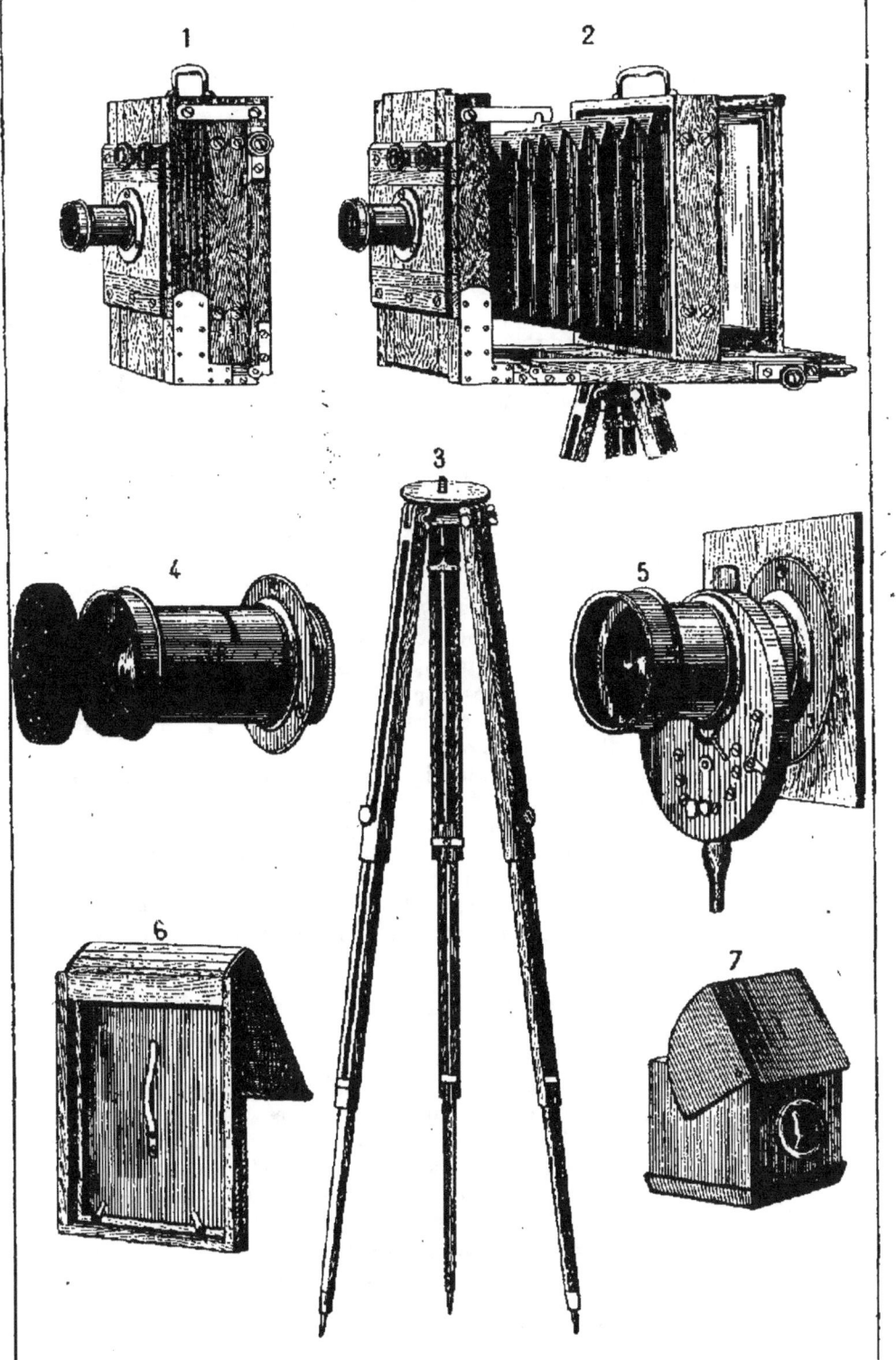

L'APPAREIL PHOTOGRAPHIQUE

1. Chambre noire fermée. — 2. Chambre ouverte sur son pied. — 3. Pied à coulisse.
4. Objectif rectiligne. — 5. Objectif rectiligne muni de son obturateur.
6. Châssis négatif. — 7. Viseur.

Nous pensons qu'il est bon de se munir simplement d'un appareil à main très portatif, léger autant que possible, peu encombrant, ayant un objectif rapide et un obturateur pour pose et instantané.

Comme grandeur, la dimension 9×12 donne de bons résultats, mais le 13×18 est souvent préférable ; seulement, cette dimension demande des appareils assez lourds et toujours un peu encombrants.

Comme il nous faut avoir une base, nous considérerons toutes nos opérations comme ayant lieu avec des clichés 13×18, dimensions de la 1/2 plaque, la plaque type, l'étalon, pour ainsi dire, étant 18×24.

La multiplicité des appareils ordinaires, à soufflet, est devenue telle, avec l'extension prodigieuse de la photographie, qu'on n'a vraiment que l'embarras du choix.

Aujourd'hui on en fabrique de très bons et de très soignés à tout prix, de toutes dimensions, en bois ou en métal. Ces derniers, selon nous, sont bien préférables pour les dimensions n'excédant pas 13×18, car, dans ces grandeurs, l'augmentation de poids des appareils métalliques sur les appareils d'ébénisterie est insignifiant, et les avantages d'une construction métallique sont très appréciables.

L'objectif.

L'objectif, jouant généralement un rôle prépondérant pour l'obtention de bonnes images, il est utile d'en avoir un des meilleures marques. Il y a, à présent, beaucoup de marques françaises qui sont excellentes et bien supérieures aux marques étrangères que l'on recherchait autrefois.

Selon ce qu'on désire photographier, les objectifs peuvent se diviser en quatre catégories :

1° Pour les paysages, l'objectif simple ;

2° Pour les portraits — auxquels ils donnent du relief — les objectifs doubles ;

3° Pour les monuments rapprochés, les objectifs grands angulaires ;

4° Pour toutes les vues en général — à moins de désirer obtenir un perfectionnement optique que demande rarement l'amateur — les objectifs rectilignes, aplanétiques rapides.

Le choix d'un objectif est assurément utile dans l'appareil photographique, cependant il ne faudrait pas attacher une trop grande importance à l'emploi d'un objectif spécial pour tel ou tel genre de photographie. Combien de fois n'avons-nous pas obtenu d'excellentes vues de paysages et des portraits, avec une seule lentille formant objectif simple, et qui, par conséquent, ne semblait pas devoir être employée pour ces genres différents.

En photographie, comme dans beaucoup de choses, l'habileté de l'exécutant est souvent bien préférable à la perfection des appareils employés.

En résumé, un objectif ordinaire, rectiligne, rapide, sera presque toujours suffisant pour faire d'excellentes photographies.

Nous aurons l'occasion de parler plus loin des diaphragmes et des effets lumineux, au chapitre de la pose.

Les châssis.

Il existe un grand nombre de châssis pour plaques négatives ; les plus simples, à rideau droit, sans brisures, donnent de très bons résultats.

La brisure du rideau peut être commode pour les grandes dimensions, mais jusqu'au 13×18 elle n'offre pas d'avantages capables de compenser les désagréments inhérents à sa construction ; la brisure, en effet, est une cause de détérioration rapide dans le glissement du rideau, et, par conséquent, peut amener des fissures qui laisseraient passer des rayons lumineux.

Or, ce qu'il faut le plus éviter dans un châssis, ce sont les fentes, si infiniment petites soient-elles. On les évite plus facilement dans les châssis métalliques, s'ils sont bien construits, que dans les châssis d'ébénisterie.

Aujourd'hui, jusqu'aux dimensions 18 × 24 et plus, tous les châssis sont doubles et peuvent contenir deux plaques.

Avant de se servir d'un châssis, il est bon de vérifier avec beaucoup de soin la fermeture exacte du rideau. Les châssis qu'on livre avec les chambres sont généralement bien construits et exempts de fissures, mais à la longue, sous l'influence de la température et de l'humidité, les diverses parties se disjoignent un peu, et il est bon de vérifier ses châssis de temps à autre, pour s'assurer de leur étanchéité absolue à la lumière.

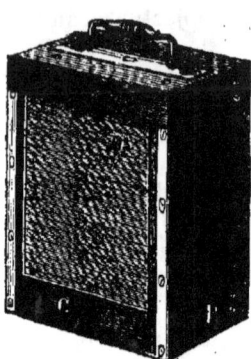

Fig. 2. — Châssis Hanau-Richard.

D — Rideau du châssis ;
C — Support des plaques ;
P — Corps du châssis.

Le châssis à répétition *Hanau-F.-M. Richard* occupe peu de place, car il a l'avantage de ne nécessiter pour le logement des plaques faites et à faire qu'un seul espace égal au volume des plaques.

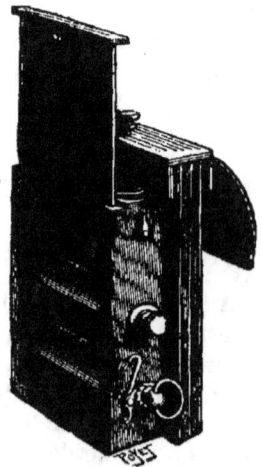

Fig. 3. — Châssis à rouleaux pour pellicules.

Les châssis à magasin (*fig.* 2.) — parmi lesquels on peut citer les châssis Hanau-Richard, — inventés depuis quelques années, permettent d'emporter une douzaine de plaques et plus, toujours prêtes à être employées sans recharger l'appareil, le

chargement des plaques se faisant automatiquement en tirant un tiroir ; en voyage, c'est un système très commode et très pratique.

Pour les pellicules sensibles, l'emploi des châssis à rouleaux (*fig.* 3) est indispensable.

Ce genre de châssis contient deux bobines, sur lesquelles s'enroule une longue bande de pellicules sensibles pour cinquante, cent poses et même plus.

Les appareils détectives.

Sous cette rubrique, on peut comprendre tous les appareils à main, très faciles à emporter en voyage, et permettant même, dans plus d'un cas, de prendre des vues instantanées, et cela d'une façon presque invisible.

Le *Photo-Éclair Feters* (*fig.* 4) peut être considéré comme un instrument totalement invisible, car l'objectif passe, si on le désire, dans l'ouverture d'une boutonnière, et l'appareil métallique est très bien dissimulé sous un vêtement.

Son chargement contient cinq plaques 4 × 4, qui peuvent donner des épreuves agrandies très fines, jusqu'à la dimension 13 × 18.

Fig. 4.
Photo-Éclair Feters.

La *Photo-Jumelle Carpentier* (*fig.* 5), que tout le monde connaît aujourd'hui, donne des épreuves de dimensions variables, selon la grandeur de l'appareil, depuis 4 1/2 × 6 jusqu'à 9 × 12. L'avantage de cet instrument est dans sa forme, qui permet de viser directement l'objet, et d'obtenir ainsi une vue ayant la perspective prise à la hauteur de l'œil.

La *Jumelle photographique* de M. Mackenstein, à mise au point facultative, à magasin indépendant, permet d'exé-

cuter successivement dix-huit plaques, et même un nombre illimité si l'on est pourvu de magasins supplémentaires.

En adaptant à cette jumelle un appareil agrandisseur *ad hoc*, on obtient des épreuves 9 × 12, 13 × 18, 18 × 24, etc., d'une très grande finesse.

Les *Kodaks*, (*fig.* 6), de fabrication américaine, appareils spécialement construits pour l'emploi des pellicules sensibles, sont assez commodes, surtout pour les amateurs qui désirent simplement prendre des vues, et ensuite faire exécuter les manipulations du développement des négatifs, du tirage, des positifs, etc., par un photographe de profession. Ces appareils se chargent pour cent poses et plus. Ils offrent une grande analogie avec les chambres à magasin, (*fig.* 7).

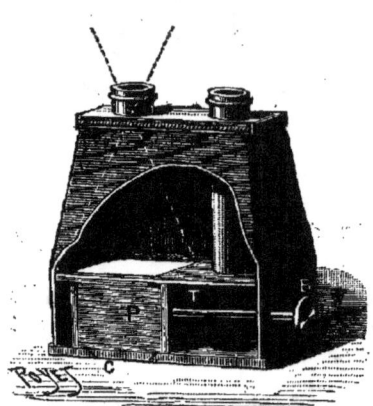

Fig. 5. — Photo-Jumelle.

Pour opérer, on ouvre l'obturateur, on vise le sujet en braquant la jumelle, les objectifs du côté du sujet, et en appliquant l'œil contre le verre rouge du viseur (comme si l'on regardait dans une lorgnette par le gros bout); on appuie sur le bouton qui déclanche l'obturateur : la vue est faite. On redresse la jumelle, les objectifs vers le ciel, on tire à fond le gros bouton qui est sur le côté, la glace qui vient d'être impressionnée est changée, on repousse le bouton à fond et on est prêt pour la plaque suivante. — B bouton de tirage du châssis-magasin ; P châssis-magasin.

Les *Folding-camaras*, chambres pliantes, à soufflet, tiennent très peu de place, lorsqu'elles sont une fois fermées.

Le *Photosphère*, appareil métallique 6 × 9, — 9 × 12 et 13 × 18, permet de faire la pose et l'instantané.

La *Chambre-Portefeuille*, pliante, à soufflet, peut également faire la pose et l'instantané, etc.

Si nous voulions décrire tous les appareils ingénieux

que l'on fabrique à présent, il nous faudrait plusieurs centaines de pages pour le texte et les dessins, aussi devons-nous nous borner à signaler seulement les plus connus parmi les plus perfectionnés.

En résumé, pour la photographie d'amateur, il est préférable d'avoir un bon instrument de voyage, pouvant

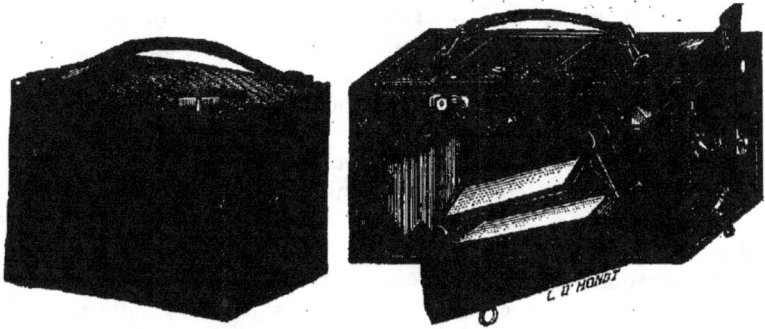

Fig. 6. — Kodak. Fig. 7. — Chambre à magasin pouvant contenir douze plaques.

au besoin servir dans l'atelier. Ces conditions sont très bien remplies par la plupart des appareils à main — surtout s'ils sont munis d'un soufflet ou de tout autre mécanisme, permettant le changement de mise au point — et ayant une dimension de 9 × 12 ou 13 × 18. Ils sont beaucoup plus pratiques que la chambre classique à chariot, à mécanisme compliqué, et qui n'est guère utile que pour les vues posées, les portraits d'atelier, et, encore, lorsque les épreuves doivent excéder la dimension 13 × 18.

Du reste, la plupart des appareils à main peuvent s'adapter sur un pied ordinaire ou sur un simple pied-canne, permettant ainsi la pose, même en campagne.

CHAPITRE III

LE LABORATOIRE

Installation générale.

Pour les manipulations photographiques, il est indispensable d'avoir une chambre spéciale, pièce servant de laboratoire et éclairée par la lumière rouge rubis.

Nous connaissons bien des amateurs qui ont tourné la difficulté que présente l'installation d'une semblable pièce — surtout dans les grandes villes comme Paris — en n'opérant leurs manipulations et le chargement des châssis négatifs que la nuit.

Cette façon de procéder est très pratique; seulement, elle a pour inconvénient de limiter beaucoup le champ des expériences, en ne permettant pas de vérifier la bonne venue d'une image immédiatement après la pose, ce qui, dans plus d'un cas, peut être très ennuyeux.

On construit aujourd'hui beaucoup de petits meubles, peu encombrants, et qui réunissent tous les appareils nécessaires aux manipulations chimiques de la photographie; nous trouvons que ces meubles, sortes de compendium, ont l'inconvénient d'être de dimensions trop restreintes pour laisser une liberté complète aux mouvements de l'opérateur, et, à leur emploi, nous préférons de beaucoup une installation quelconque de laboratoire fixe dans une pièce réservée.

Un simple cabinet, avec une fenêtre pour l'aérer, ou même un cabinet noir dans lequel on place une lanterne à verres rouges, peut très bien suffire; quelques planches, une table ou deux en bois blanc recouvertes d'une toile cirée formeront l'ameublement nécessaire, qui sera complété par une chaise. Si ce cabinet a un robinet et un évier permettant une circulation d'eau pour laver les épreuves, il sera excellent comme laboratoire, mais à défaut de cette

installation parfaite, un simple seau d'eau suffira dans la plupart des cas.

Nous parlerons plus loin de l'importante question de l'éclairage du laboratoire.

Les instruments.

Il est bon de simplifier son outillage et de ne pas encombrer son laboratoire d'appareils parfois ingénieux mais le plus souvent inutiles.

Réduit à sa plus simple expression, le matériel d'un laboratoire photographique d'amateur peut se résumer ainsi pour la partie concernant les *épreuves négatives* :

3 cuvettes de dimensions variables selon les plaques employées ;

5 flacons bouchés à l'émeri d'une capacité d'un litre environ ;

1 égouttoir ;

1 cuve ou grande cuvette pour le lavage des épreuves ;

1 lanterne à verres rouge rubis ;

1 éprouvette graduée ;

2 entonnoirs ;

1 blaireau pour épousseter les plaques ;

1 balance pour peser les produits ;

1 palette en buis pour soulever les plaques et les ôter des cuvettes ;

Il est nécessaire d'entretenir les cuvettes et les entonnoirs dans la plus stricte propreté et d'avoir une étiquette ou un numéro sur chaque cuvette, qui toujours devra servir à la même opération : la confusion des cuvettes pouvant amener la perte des clichés par suite des combinaisons chimiques que peuvent faire naître les mélanges des divers produits.

Les cuvettes en porcelaine sont très bonnes mais elles sont lourdes et fragiles ; celles de carton, légères et incassables — plus pratiques par conséquent — doivent être

bien entretenues et lavées à l'eau chaude dès qu'on s'en est servi. Aujourd'hui on fait des cuvettes de toute forme et de toute dimension avec des substances légères telles que le celluloïd, qui donnent de bons résultats. Mais celles de verre et de porcelaine ont l'avantage de se laver plus facilement.

Nos trois cuvettes doivent servir aux manipulations suivantes :

Développement,
Fixage,
Alunage.

Et nos cinq flacons doivent porter les étiquettes ci-dessous :

Révélateur neuf, } si on emploie l'hydroquinone.
Révélateur vieux,
Hyposulfite.
Alun.
Alcool.

Si l'on développe au fer, on modifiera ces étiquettes ainsi : Au lieu de *Révélateur neuf* et *Révélateur vieux*, on mettra *Oxalate de potasse* et *Sulfate de fer.*

Il est indispensable de fermer hermétiquement les flacons et de les soustraire à l'action directe de la lumière. — Si l'on veut éviter l'achat de flacons bouchés à l'émeri, il est très possible d'employer des litres ordinaires ou des bouteilles dites de Saint-Galmier ; ces litres ou ces bouteilles devront être hermétiquement fermés avec des bouchons neufs.

Pour les lavages, une grande quantité d'eau étant nécessaire, après un premier et très abondant lavage dans le laboratoire, on fera bien de porter les plaques sous le robinet d'une cuisine, afin de terminer ainsi les clichés par un lavage à l'eau courante avant de les immerger dans l'alcool, qui a pour but de les durcir et de les sécher beaucoup plus rapidement.

Nous parlerons plus loin, au chapitre des épreuves positives, des instruments nécessaires au fixage des images

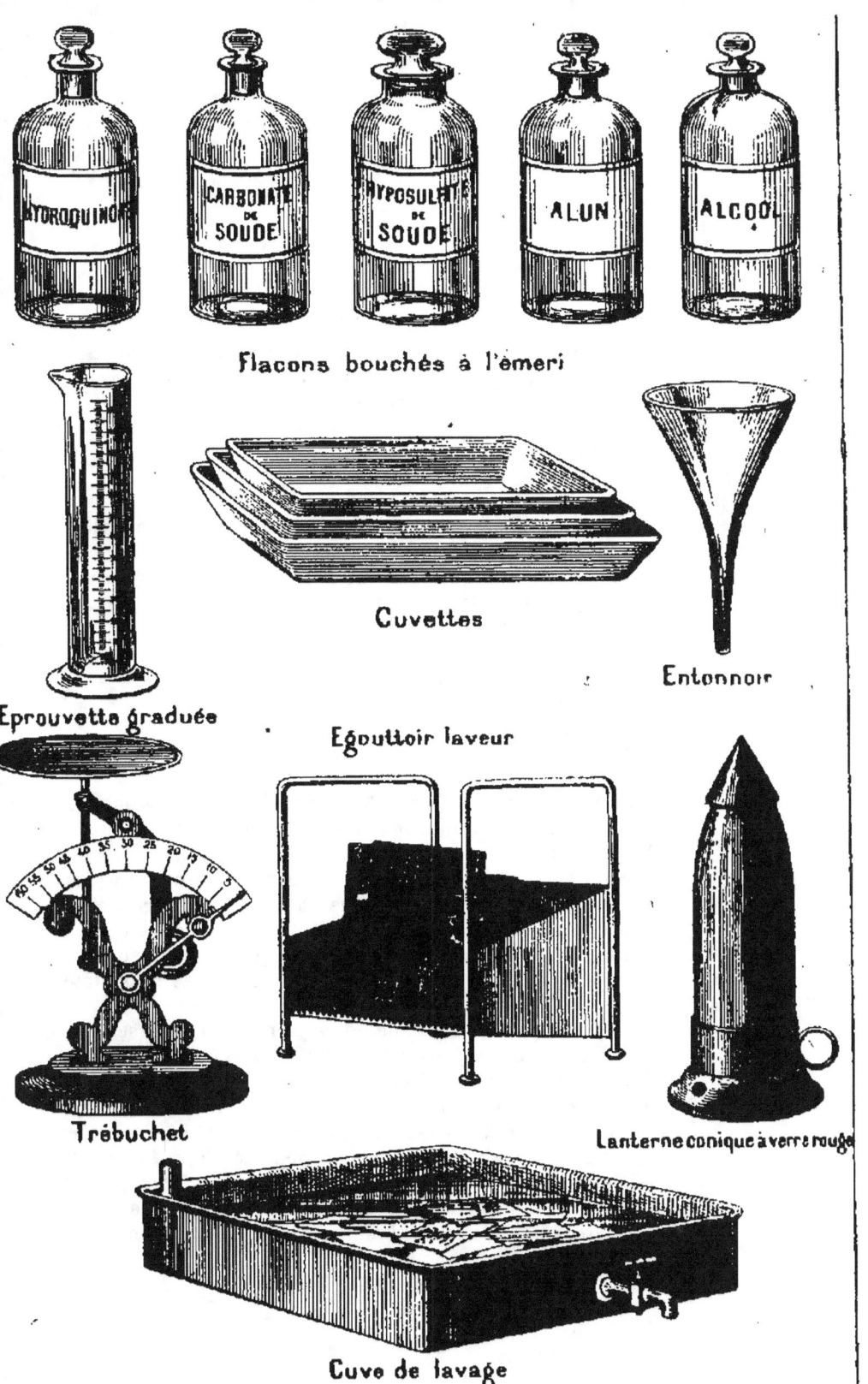

LE LABORATOIRE

sur papier; et nous résumerons plus loin dans un tableau tous les instruments indispensables pour l'exécution des négatifs et des positifs.

Les produits.

Les produits nécessaires aux manipulations des négatifs doivent être aussi peu nombreux que possible et il est bon de ne pas en avoir une trop grande quantité en réserve, car, à la longue, ils peuvent s'altérer.

En parlant du cliché, nous verrons plus loin que les manipulations diverses concernant les négatifs se réduisent à quatre opérations bien distinctes :

Développement,
Fixage,
Alunage,
Lavage.

Et ensuite, pour affermir la couche de gélatine et obtenir ainsi un séchage beaucoup plus rapide, immersion du cliché dans l'alcool.

Pour le développement, il sera bon d'employer un des nombreux révélateurs répandus dans le commerce. Plusieurs sont excellents, et leur emploi simplifie les opérations et évite les erreurs de dosage qui arrivent souvent avec le révélateur ferreux — oxalate de potasse et sulfate de fer.

Nous supposons donc que notre premier produit sera un révélateur tout préparé. Ce produit devra être soigneusement dissous dans le flacon bien bouché et portant l'étiquette *Révélateur neuf.*

L'autre flacon, portant la marque *Révélateur vieux,* ne servira que lorsque nous aurons déjà développé plusieurs clichés, et que le bain développateur sera affaibli ; dans certains cas, pour atténuer la force, parfois trop grande du révélateur neuf, il est bon de le mélanger avec un vieux bain.

Pour le *fixage*, nous aurons de l'*hyposulfite de soude* en cristaux.

On devra faire fondre l'hyposulfite dans une quantité d'eau déterminée (voir plus loin, chap. V), filtrer la solution et la mettre dans le flacon portant l'étiquette *Hyposulfite*.

Pour l'*alunage*, nous aurons de l'alun pulvérisé que nous ferons dissoudre dans de l'eau tiède et qui sera ensuite versée en filtrant dans le flacon portant l'étiquette *Alun*.

Pour l'*alcool*, nous aurons un flacon spécial.

L'alcool employé devra être très blanc et très pur.

Généralement, on recommande l'emploi de l'eau distillée pour toutes les manipulations photographiques. A défaut d'eau distillée, l'eau de pluie est excellente.

Comme on n'a pas toujours de l'eau de pluie ou de l'eau distillée à sa disposition, on est bien obligé d'employer l'eau ordinaire. L'emploi de l'eau douce ordinaire n'est pas un obstacle à la réussite des opérations photographiques.

Depuis des années nous n'employons que l'eau de source ordinaire de la ville de Paris, et les résultats que nous obtenons sont tout aussi parfaits que ceux obtenus avec des produits préparés à l'eau distillée.

Les produits chimiques solides, tels que l'hyposulfite et l'alun pourront être gardés en provision dans des bocaux fermés avec un bouchon de liège ou une capsule métallique.

La température des produits liquides employés ne devra pas dépasser 18° centigrades.

Les plaques.

On fabrique actuellement une telle quantité de plaques au gélatino-bromure d'argent, et il existe tant de fabriques qui en livrent d'excellentes, qu'on n'a vraiment que l'embarras du choix.

Une bonne plaque photographique ne doit être ni trop

épaisse ni trop mince : trop épaisse, elle abîme les châssis et donne de mauvais positifs ; trop mince, elle devient fragile à manier.

Il est indispensable que la couche de gélatine n'ait aucune rayure, loupe, strie ou bulle d'air ; en un mot elle doit être unie et sans aucun défaut.

Les plaques *rodées*, c'est-à-dire dont le bord a été émoussé à la meule, sont préférables, car il n'est pas rare de se couper les doigt avec les bords tranchants du verre.

Tout paquet de plaques ne doit être ouvert qu'à la lumière rouge rubis.

Les plaques doivent être tenues dans un endroit sec, pas trop chaud, et surtout à l'abri de toute lumière. Ainsi conservées, elles peuvent se garder indéfiniment.

L'éclairage du laboratoire.

L'éclairage du laboratoire joue un grand rôle dans les opérations photographiques, car un éclairage défectueux peut faire manquer tous les clichés.

Si le cabinet, transformé en laboratoire, a une fenêtre, nous pourrons couvrir les carreaux avec du papier rouge très épais, et obtenir une lumière rouge ; mais comme la lumière ainsi obtenue est sujette à des variations d'intensité, nous trouvons bien préférable l'emploi d'une lumière artificielle.

Dans ce cas, il suffit d'obturer la fenêtre, soit par un rideau épais, ne laissant filtrer aucun rayon lumineux, soit à l'aide d'un écran opaque fixé devant l'ouverture, si elle est de faible dimension.

Un très bon moyen pour obtenir une fermeture complète, consiste à coller du papier rouge sur les vitres et à adapter ensuite devant la fenêtre un rideau épais. Par le fait du papier rouge collé sur les vitres, les rayons lumineux qui peuvent traverser le rideau, ou passer aux endroits

mal joints, ne sont pas à craindre puisqu'ils sont *rouges*, c'est-à-dire sans pouvoir photogénique.

Comme éclairage de laboratoire, une lampe ordinaire à verre circulaire conique est bien suffisante. L'emploi d'une petite lampe à pétrole ou à essence est préférable à l'emploi de la bougie qui fume souvent et dont la hauteur varie dans le verre circulaire, verre dont la couleur doit être d'un beau rouge rubis. Le *nec plus ultra* pour l'éclairage d'un laboratoire est certainement l'emploi d'une lampe électrique à incandescence à verres rouges, (*fig.* 8), mais on ne dispose pas toujours d'une source électrique prête à fonctionner.

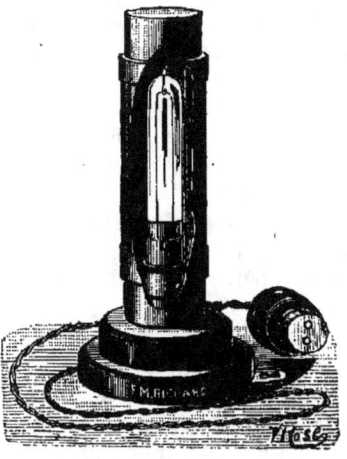

Fig. 8. — Lampe électrique à incandescence pour laboratoire photographique.

C'est à la lumière rouge que doit se faire le chargement des châssis négatifs, le changement de plaques et toutes les opérations du développement, jusqu'au fixage.

Quand la plaque est restée quelques minutes dans le bain d'hyposulfite, elle peut voir impunément la lumière blanche.

En voyage.

Aujourd'hui, la photographie étant un art universel, et une immense majorité de touristes étant devenus amateurs photographes, plusieurs hôtels ont eu la bonne idée d'offrir à leurs clients un laboratoire convenablement installé et éclairé, mais cette commodité ne peut guère se rencontrer que dans les établissements de premier

ordre, c'est-à-dire ceux dans lesquels les prix de séjour sont très élevés, ce qui n'est pas à la portée de toutes les bourses; et de plus, dans bien des cas, le touriste amateur visite des sites pittoresques où il a bien de la peine à trouver une auberge à moitié confortable : ce n'est certes pas là qu'il faut songer à disposer d'un laboratoire photographique.

Emporter avec soi un de ces appareils bizarres, une de ces sortes de tentes, dans lesquelles on a la tête et les mains emprisonnées dans un voile rouge, comme plusieurs inventeurs en ont créé à maintes reprises, n'est pas facile et ne rend souvent aucun service.

En voyage, il est préférable de n'emporter que son appareil, des châssis aussi nombreux que possible, et une petite lanterne de laboratoire.

La multiplicité des châssis permet d'avoir des plaques toujours prêtes à être employées, et de cette façon on n'a besoin d'opérer le changement des plaques qu'une fois par jour, c'est-à-dire le soir, à la nuit, dans sa chambre d'hôtel, éclairée par la lumière rouge de la lanterne, qu'on a eu soin d'emporter.

L'opération du changement de plaques terminée, on devra soigneusement renfermer dans leur boîte les plaques impressionnnées, et, par surcroît de précaution, envelopper la boîte de papier rouge, pour empêcher toute introduction de lumière blanche à l'intérieur, ce qui aurait pour résultat de perdre irrémédiablement les plaques sensibles.

Nous disions plus haut qu'il est bon de ne changer ses plaques qu'une fois par jour. En effet, dans bien des cas, il est impossible de le faire en plein jour, car, comment trouver une pièce vraiment obscure dans un hôtel?

Que de fois nous avons regretté de ne pas avoir une provision suffisante de plaques sous châssis pour éviter les ennuis d'un chargement dans la journée !

Dans bien des circonstances, il fallut nous contenter d'un cellier, d'un cabinet — non inodore! — ou de quelque autre endroit peu éclairé et, par conséquent, assez facile à obscurcir complètement.

... un temps clair et sec de janvier.

Et que de peines pour changer les plaques dans ces conditions, ayant une vieille caisse pour table et pas d'espace pour remuer !

Mieux vaut donc emporter avec soi une série de châssis suffisants pour toute une journée et ne changer ces plaques qu'à la nuit, dans sa chambre.

Nous nous souvenons qu'un jour, dans une localité cependant assez bien servie sous le rapport d'hôtelleries, nous fûmes contraint, à changer quatre fois en un jour les plaques de notre unique châssis. Et cela dans une sorte de soupente d'escalier, dans un endroit sans air où il fallait nous tenir courbé pendant toute la durée de l'opération et en ayant notre lanterne et nos plaques sur une chaise branlante...

Pour comble de mésaventure, la porte du réduit, fendue en plusieurs endroits, laissait filtrer des rayons très nets de lumière blanche dont il fallait préserver les plaques... Ajoutez à cela l'encombrement du réduit par des balais, des plumeaux, etc...

Avis donc aux touristes : Emportez des châssis en nombre suffisant. De plus, ce système aura peut-être l'avantage, dans bien des circonstances, d'éviter l'emploi de la lanterne de voyage, le nombre des plaques sous châssis pouvant suffire à plusieurs jours d'excursion.

Il va de soi que toutes les opérations de développement ne doivent s'opérer qu'au retour, dans le laboratoire et avec tout le soin que nécessite ce genre de travail. (Voir chap. V.)

Si l'on serre bien ses plaques, elles peuvent se conserver des années avant d'être développées; cette facilité de conserver les plaques au gélatino-bromure d'argent est très utile à la plupart des explorateurs qui ne pourraient guère s'embarrasser d'un laboratoire portatif dans leurs expéditions lointaines.

Nous connaissons bien quelques amateurs intrépides qui développent leurs clichés en voyage, mais nous ne saurions conseiller de les imiter.

CHAPITRE IV

LA POSE

Météorologie photographique.

On croit communément qu'un beau soleil d'été, vers le milieu du jour doit donner une lumière excellente pour une épreuve photographique; il n'en est pas toujours ainsi et l'état du ciel amène bien des surprises au point de vue photogénique.

Par exemple, il n'est pas rare de voir une épreuve terne, sans vigueur, mal éclairée et cependant prise en plein jour par un radieux soleil.

Pour les instantanés, rien ne vaut l'air des montagnes et le bord de la mer; pour la pose, une atmosphère pure et un ciel nuageux, uniformément grisâtre, donnent d'excellents résultats. Dans bien des cas, du reste, les nuages sont très utiles pour atténuer l'éclat trop vif du soleil et tamiser la lumière, empêchant ainsi les heurts intenses produits par les ombres accusées et les points brillamment éclairés.

L'expérience de dix années nous a prouvé que les meilleures épreuves sont obtenues l'hiver, de janvier à avril, par un temps clair, de huit heures du matin à midi.

Dans la journée, l'été surtout, les clichés sont beaucoup moins nets que ceux pris le matin.

Vers le soir, lorsque le soleil est déjà assez bas à l'horizon, nous avons très bien réussi des épreuves même instantanées.

Un temps pluvieux, brumeux, donne de très mauvais résultats. Une atmosphère chaude, orageuse, contenant des poussières en suspens, empêche la bonne venue des derniers plans et ôte de la blancheur au ciel des images.

L'hiver, par un temps de neige, la pose donne d'excellentes épreuves.

En résumé, pour l'instantané, comme pour la pose, il est

bon d'éviter les temps lourds, poussiéreux d'été, aussi bien que les jours brumeux d'automne. Le printemps et l'hiver

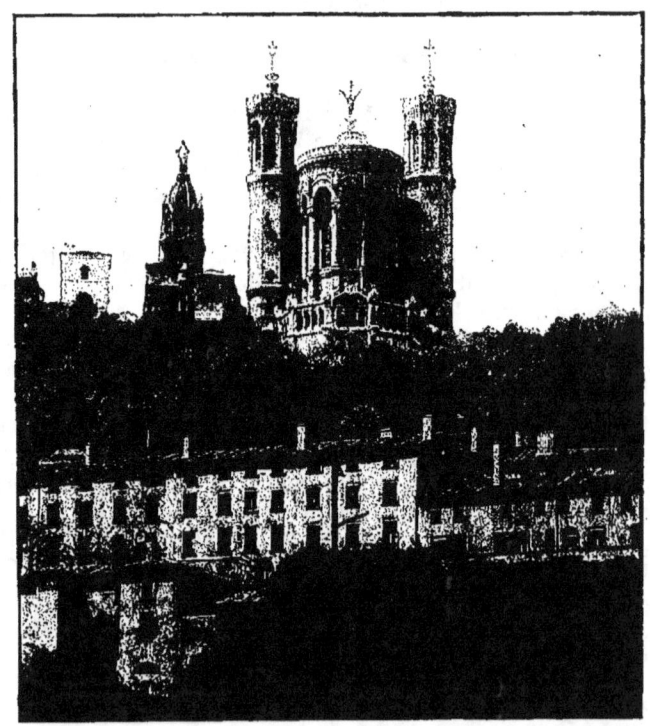

Notre-Dame de Fourvières.
Vue instantanée en plein soleil.

peuvent donc être considérés comme les saisons les plus favorables au point de vue de la météorologie photographique.

ÉCLAIRAGE. 33

Éclairage des sujets à photographier.

Les différentes valeurs lumineuses des teintes ne viennent pas ordinairement en photographie. Pour les obtenir, on a inventé des plaques dites *isochromatiques* qui donnent de bons résultats à la condition d'opérer avec différents verres colorés formant écrans devant l'objectif.

A ce propos nous croyons utile de parler des écrans appelés *orthochromatiques* (*fig.* 9).

Fig. 9. — Écrans orthochromatiques montés sur le tube de l'objectif.

« On nomme ainsi, d'après MM. Vidal et Ducos du Hauron, les écrans en glaces planes optiquement travaillées, de teinte spéciale, qui, placés devant un objectif, permettent d'obtenir un cliché harmonieux, dans les cas où le sujet à photographier offre une grande variété de tons. Ainsi, par exemple, si l'on veut photographier des fleurs, ou bien un paysage où la verdure se mêle à des habitations blanches, polychromes, etc.

« Pour obtenir une épreuve donnant l'aspect réel des tonalités vues, il est indispensable de placer devant l'objectif un écran jaune ou vert, lequel a pour effet d'éteindre les radiations ultra-violettes de l'atmosphère qui sont les plus actives et de ne laisser agir que les radiations bleues, vertes, jaunes et rouges sur le gélatino-bromure.

« Les amateurs ne peuvent se douter de l'intérêt qu'il y a

à employer un écran coloré jaune à peine teinté pour les photographies ordinaires. A la mer, à la campagne, par les belles journées d'été où les radiations violettes sont très intenses, placez sur votre appareil un écran jaune de ton, dit « demi-fois la pose » et faites les instantanés sans modification, vous aurez des épreuves bien plus belles, vos ciels auront leur vraie valeur, les fonds également, et rien de ce qui se détache sur le bleu du ciel ne sera, comme on dit, mangé par le halo.

« Pour les séries de verres de couleurs, voici quelques renseignements utiles :

« L'écran jaune éteint le violet, le bleu et le vert d'autant plus sûrement qu'il est plus coloré.

« L'écran rouge éosine sert d'écran continuateur et éteint toutes les radiations, sauf celles du rouge et du rouge orangé.

« L'écran orangé sert à compléter l'action du rouge franc et orangé et du jaune, à l'exclusion des autres radiations.

« L'écran vert sert au tirage des couleurs et a pour but de modérer et même d'empêcher la venue des rouges; il améliore les dessous de bois et les masses de verdure.

« Le fumé pour les lointains.

« Le bleu naphtol sensibilisateur pour le rouge (tableaux).

« Le violet méthyle pour les orangés, les jaunes, les verts.

« Le rose pour reproduction de tableaux, etc... »

L'emploi des écrans orthochromatiques est indispensable pour la photographie des images colorées.

Nous pensons qu'il est bon de parler aussi de deux appareils intéressants au point de vue de l'étude de la valeur photogénique des rayons lumineux, pour déterminer exactement l'aspect qu'aura l'image sur le cliché : ces appareils sont L'*iconomètre* et le *chercheur focimétrique*.

L'iconomètre est décrit ainsi, par M. Fleury-Hermagis :

« Cet instrument, dont l'idée première appartient à M. Rossignol et qui a l'apparence et le volume de nos loupes combinées pour la mise au point, est en réalité une lorgnette

renversée et construite spécialement pour les excursions photographiques. Son but est double :

1° Déterminer le rapport de dimension entre le sujet à reproduire et l'image fournie par l'objectif.

2° Faire apprécier immédiatement et d'un coup d'œil, l'éclairage de l'ensemble, la distribution et les valeurs relatives des lumières et des ombres, c'est-à-dire faire voir le sujet tel qu'il sera représenté sur l'épreuve obtenue. Cet iconomètre que j'appelle *actinique* se compose de deux lentilles dont les courbures sont calculées pour réduire au minimum les déformations apparentes.

Fig. 10. — Iconomètre.

« Le tube qui porte le système optique est contenu dans un autre tube plus gros et conique, terminé à sa partie inférieure, la plus évasée, par une plaque métallique percée d'une ouverture qui limite l'étendue du paysage visible à travers l'instrument, et cette étendue varie nécessairement selon que l'on approche ou que l'on écarte la lunette de l'ouverture rectangulaire. On peut donc régler l'iconomètre, de façon que l'étendue du paysage embrassé par l'œil soit absolument la même que celle du paysage embrassé par l'objectif.

« Voyons maintenant quel secours la teinte bleue de l'oculaire peut prêter à l'œil pour apprécier la valeur actinique de la lumière, réfléchie par tel ou tel objet composant une vue. Nous savons tous par expérience combien il est difficile, pour ne pas dire impossible, de calculer avec une approximation suffisante, la distribution des couleurs photographiques mélangées aux teintes inactiniques et leur éclairage relatif; notre œil est tellement sensible aux rayons rouges et jaunes en particulier, et la persistance de l'impression sur la rétine humaine est si grande pour ces deux rayons surtout, que ni l'expérience, ni le raisonnement ne

EMBARCATION SUR UNE RIVIÈRE A MADAGASCAR.
Vue instantanée ; lumière diffuse.

sauraient remplacer un simple verre bleu, quand il s'agit d'apprécier la valeur actinique d'un ensemble d'objets pris dans la nature.

« A travers l'oculaire bleu violet de notre iconomètre, en effet, les mille couleurs d'un paysage se réduiront à une seule, la seule qui impressionne réellement la glace sensible : le bleu. L'œil de l'observateur, pour lequel le jaune et le rouge sont alors éliminés, devient donc un excellent juge des valeurs probables du futur cliché, puisque le dessus monochrome ainsi soumis à un examen représente justement la somme des rayons pratiquement utiles. Une masse de verdure comme, par exemple, une masse d'acacias, apparaît-elle dans l'iconomètre comme une masse noire sans détails, soyez sûr que l'épreuve sur papier reproduira le même aspect, malgré l'éclat du modèle examiné à l'œil nu. Inversement, on reconnaîtra que certains autres feuillages, tels que le lierre, présentent souvent dans l'iconomètre des détails lumineux incomplètement perçus par l'œil nu (1). »

Le *chercheur focimétrique* de Davanne (*fig.* 11) a pour but de déterminer quelle doit être la longueur focale de l'objectif par rapport à la grandeur de l'épreuve que l'on veut obtenir... « Comme tous les autres chercheurs, cet appareil sert d'abord à trouver le point de vue, à composer en quelque sorte le tableau ; il est formé de deux platines, dont l'une, percée d'une fente par laquelle on regarde, reste fixe, tandis que l'autre se meut sur une tige en encadrant une portion de l'espace d'autant moins grande qu'elle s'écarte davantage ; en éloignant plus ou moins ces deux platines, on isole, on encadre la partie que l'on veut reproduire, on examine la place qui semble la plus favorable, on recule, on se rapproche suivant l'importance que l'on veut donner à telle ou telle partie, et, une fois le tableau composé sur nature, l'objectif doit en donner une image complète, et pour cela, il doit être le foyer convenable, assez court pour embrasser

(1) *La Photographie sur verre et sur papier*, par Huberton.

complètement l'ensemble, assez long pour ne pas prendre plus que cet ensemble, et perdre aussi inutilement sur la dimension... Il suffit, pour connaître la longueur focale, de regarder sur l'instrument à quel chiffre s'arrête le petit indicateur qui marche avec la platine mobile qui sert de cadre au sujet à reproduire. Ce chiffre représente la longueur focale nécessaire et le rapport entre la longueur focale nécessaire et le grand côté de l'épreuve pris comme unité (1). »

Fig. 11. — Chercheur focimétrique.

Ce qui précède semble indiquer que notre œil voit souvent sur le verre dépoli de l'appareil photographique une image tout autre que celle qui viendra sur la plaque; ce phénomène cause parfois des désappointements chez les amateurs soucieux d'obtenir des épreuves exactes et artistiques des sites qu'ils ont parcourus.

Pour éviter les surprises dues aux effets lumineux, l'expérience seule est le meilleur guide ; elle nous apprend à juger peu à peu des effets que produira une vue, à la simple inspection de l'éclairage du sujet à photographier.

Il va de soi que les recherches faites à l'iconomètre et avec le chercheur focimétrique sont inapplicables aux épreuves faites instantanément.

Mise au point.

Pour *mettre au point*, il est nécessaire de placer l'appareil (1) de façon à ce qu'aucun rayon lumineux extérieur autre que

(1) *Les Progrès de la Photographie*, par Davanne.

MISE AU POINT. 39

ceux formant l'image de l'objet à photographier ne vienne tomber sur l'objectif et faire bien attention de ne jamais prendre une vue face au soleil, exposition qui donne des

Église Saint-Nizier, a Lyon.
Monument posé en plein soleil.

images déplorables quand elles ne sont pas tout à fait manquées.

La mise au point consiste à ouvrir l'obturateur de l'objectif, et à regarder l'image renversée formée sur le verre dépoli de la chambre noire. Il est nécessaire de se cacher

la tête sous un voile noir qui intercepte tous les rayons lumineux extérieurs, pouvant frapper le verre dépoli. — A propos de la mise au point, nous signalerons une erreur optique qui arrive souvent aux débutants peu familiarisés avec les appareils de physique : on a une tendance à regarder au delà du verre dépoli dont la surface terne doit recevoir l'image formée par l'objectif; cette tendance qu'ont beaucoup de personnes à regarder au delà de cette surface, fait qu'au lieu de voir l'image renversée de l'objet à photographier, elles ne saisissent au premier abord aucune figure. Ce phénomène, dont nous avons été très souvent témoin, disparaît vite après quelques minutes d'attention.

Fig. 12. — Loupe-viseur.

Une fois qu'on a saisi l'image formée sur le verre dépoli, il faut éloigner ou rapprocher l'objectif de façon à obtenir une image à son maximum de netteté.

Pour les vues très rapprochées, on fera bien de mettre au point les premiers plans, en négligeant les horizons qui, dans ce cas, seront toujours un peu nébuleux.

Avec les appareils instantanés, détectives ou autres chambres à main, permettant d'opérer sans pied, en campagne, il n'y a naturellement aucune mise au point à établir; généralement ces appareils sont réglés de façon à être toujours au point à partir d'une distance de quelques mètres jusqu'à l'horizon. On se sert alors d'un viseur ordinaire ou d'une loupe viseur (*fig.* 12).

Pour le portrait, la mise au point est presque toujours indispensable.

Quelques personnes se servent de loupes pour la mise au point; l'emploi d'une loupe facilite l'opération et permet de trouver plus vite le maximum de netteté.

Le portrait.

Après quelques tâtonnements, l'amateur sera à même de faire de bons paysages; mais le portrait lui demandera beaucoup plus de soin et d'étude.

Mettant de côté le portrait instantané, pris en plein air comme un paysage, nous diviserons ce paragraphe en deux parties : 1° le portrait en plein air; 2° le portrait d'intérieur.

Le portrait en plein air demande un cadre naturel, disposé de façon à agrémenter l'ensemble de l'image.

Il faut éviter les murs blancs, les horizons clairs formant un fond au tableau, et sur lesquels se découperait trop brusquement la silhouette du sujet.

Un fond de verdure, un sous-bois ayant des éclaircies entre les arbres, réussissent très bien.

Pour le portrait fait en plein air, il est presque indispensable de photographier le personnage en pied, les bustes et les raccourcis manquant d'harmonie sur un fond naturel.

Évitez avec soin de mettre le sujet en plein soleil, ce qui produirait des effets d'ombre désastreux.

Une lumière diffuse, limpide, sans ombres heurtées, sera toujours la meilleure.

Lorsqu'on fait une personne assise, il est bon de l'éloigner suffisamment de l'appareil pour que les genoux et les mains ne soient pas d'une grosseur démesurée par rapport au reste du corps. Du reste, autant que possible, la personne qui pose doit éviter d'avancer les mains; elle doit se tenir très droite, de manière à avoir presque toute la surface du corps sur le même plan : cette pose est indispensable pour obtenir une image harmonieuse et exacte.

Lorsqu'on veut photographier un groupe, il est indispensable de mettre toutes les personnes sur des plans très rapprochés les uns des autres, pour ne pas avoir une trop grande discordance dans la taille des différents person-

nages, et faire bien attention que le groupe ne couvre pas entièrement la plaque jusqu'au bord extrême où, même avec des objectifs excellents, l'image n'est pas toujours exempte de déformations.

Encore quelques remarques : les vêtements blancs viennent rarement avec harmonie, surtout dans les épreuves posées ; en instantanés, au bord de la mer, ils donnent parfois de très bons effets, mais toujours ils ont l'inconvénient de brunir le visage des modèles.

Des vêtements sombres réussissent bien et donnent de la vigueur aux images.

Avoir soin de faire ôter les lunettes et lorgnons qui, à moins d'une mise au point parfaite, et d'une immobilité absolue du modèle, produiraient un effet déplorable. — Cette observation s'applique aussi bien aux portraits d'intérieur qu'à ceux de plein air.

Le portrait d'intérieur est beaucoup plus difficile à exécuter et demande une habileté que ne peuvent avoir les débutants. Nous engageons donc nos lecteurs à ne pas s'étonner s'ils n'arrivent pas immédiatement à faire chez eux des portraits irréprochables.

Il est très possible de faire des portraits chez soi, sans atelier, et avec l'éclairage ordinaire d'un appartement, la sensibilité des plaques au gélatino-bromure d'argent étant excessive ; mais pour opérer dans ces conditions, il est nécessaire de prendre quelques précautions.

A ce propos quelques mots concernant les vues d'intérieur ne seront pas inutiles.

Beaucoup d'amateurs sont désireux de photographier leur appartement : un salon artistique, par exemple, un cabinet de travail, etc. Ce genre de photographie est assez difficile à exécuter — à moins d'opérer à la lumière artificielle, procédé dont nous parlerons — par suite de l'éclairage défectueux des pièces à photographier. En effet, la lumière qui tombe des fenêtres produit un rayonnement intense, laissant une partie des pièces entièrement obscure. Ce heurt entre les clairs et les ombres est le principal

obstacle de la photographie d'intérieur. Nous allons signaler un procédé pour obtenir des vues d'intérieur très nettes, faites à la lumière naturelle : ce procédé consiste à fermer les volets, les rideaux, de façon à tamiser, à unifier la lumière au point de laisser la pièce dans une obscurité, sinon complète, du moins assez prononcée pour n'offrir qu'un éclairage très faible, mais uniforme.

Avant de disposer ainsi l'éclairage, il est bon d'avoir opéré sa mise au point. Lorsque l'obscurité est obtenue, on ouvre l'obturateur et on sort de la pièce en ayant soin de refermer la porte.

Dans ces conditions, la pose, avec un diaphragme très étroit, pourra durer une heure et plus...

LA REINE WILHELMINE. — Portrait.

Cela semble un peu long, n'est-ce pas, à notre époque de photographie instantanée ? Eh bien, si l'opération a été bien conduite, nous obtiendrons une épreuve finie, extraordinairement fouillée, intense et sans voile, malgré ce temps de pose inusité.

Nous ne saurions conseiller cette méthode pour le por-

trait, car une pose semblable serait certes bien impossible

M^{lle} BARTET DANS LE RÔLE DE BÉRÉNICE — Portrait.

à faire conserver au modèle; aussi, dans ce cas, au lieu d'obscurcir la pièce, nous devons nous efforcer d'y faire

entrer une lumière abondante, mais toutefois en évitant les rayons directs du soleil.

Si le portrait ne doit pas être en pied, un fond artificiel est indispensable. On peut en faire un excellent à l'aide d'un écran en étoffe ou en papier de couleur jaune paille foncé.

Pour ce qui concerne la pose du modèle, nous croyons bon de terminer ce paragraphe par les lignes suivantes :

« La personne qui pose devra être placée devant l'appareil, à une distance proportionnée au foyer de l'objectif, et à la grandeur de la reproduction que l'on veut obtenir. Un peu de goût et d'habitude apprendront bien vite la distance convenable pour obtenir une image qui ne soit ni trop grande ni trop petite.

« La mise au point nécessite une attention toute particulière ; on avancera donc ou on reculera l'objectif jusqu'à ce que la figure se peigne de la manière la plus nette sur le verre dépoli.

« Le modèle sera assis sur un siège pesant et solide ; on évitera surtout les fauteuils élastiques.

« Ces dispositions prises, on placera convenablement le modèle ; la tête devra être tenue bien droite, mais sans affectation ni raideur ; les yeux fixeront constamment un point peu éloigné, et on recommandera à la personne de se méfier d'un mouvement instinctif qui la porterait à regarder l'instrument de l'opérateur.

« On la priera d'éviter le plus possible le clignotement des yeux, et de se tenir dans la plus parfaite immobilité. L'expression de la physionomie devra être gracieuse, naturelle, etc.

« Les portraits rigoureusement de face et de profil sont peu gracieux ; on adoptera donc de préférence la position de trois-quarts. La tête ne devra jamais être dans la même direction que les épaules ; on lui donnera une légère inflexion à droite ou à gauche afin qu'elle se présente de trois-quarts, si les épaules sont de face et réciproquement.

« Les mains devront être placées le plus près possible du corps et jamais trop en avant, sans cela elles seraient représentées hors de proportion avec le reste du portrait.

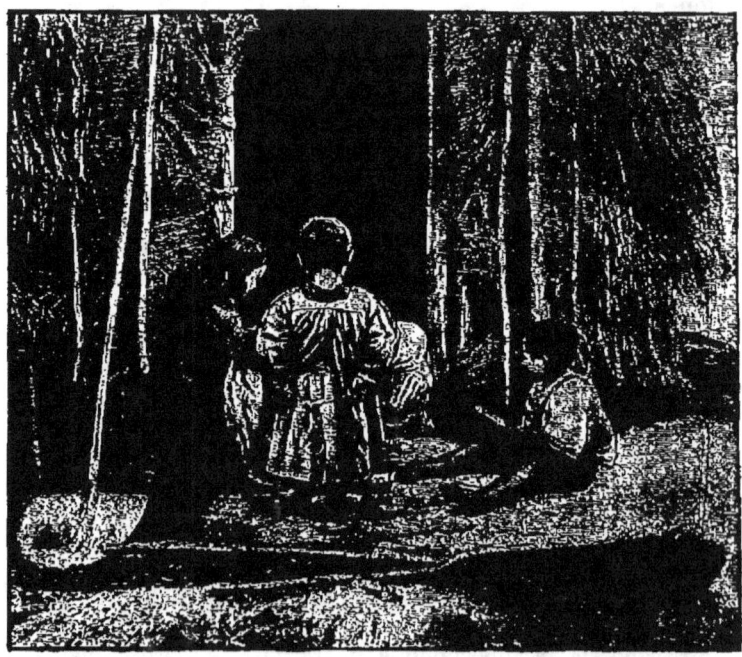

Les enfants du briquetier. — Groupe formant un tableau.

« Enfin on évitera que le nez ne projette une ombre désagréable sur le visage, et l'on aura soin que les yeux soient bien éclairés et que leur éclat ne se trouve pas voilé par la saillie des arcades sourcilières. C'est surtout pour éviter cet effet qu'on doit prendre garde à ce que le modèle soit éclairé par la lumière plutôt horizontale que verticale.

« Si un des côtés de la figure se trouvait fortement éclairé, tandis que l'autre serait complètement dans l'ombre, il en résulterait un effet désagréable ; en général, on évitera les oppositions de lumière trop fortes ou trop tranchées (1). »

Aujourd'hui, beaucoup d'artistes exécutent de véritables tableaux avec des modèles costumés et obtiennent des poses bien plus naturelles et des effets bien supérieurs à ce que pouvaient créer les peintres d'autrefois, ainsi que le prouvent les spécimens que nous donnons ici ; mais ce genre de travail demande, outre un sens artistique indispensable, une pratique assez grande de la photographie.

Le paysage.

Le paysage posé donnera toujours de bien plus beaux résultats que l'instantané, mais avec la rapidité des voyages modernes, le touriste n'aime pas à s'embarrasser d'un pied et de tous les accessoires de pose, pose que nous conseillons toujours, chaque fois qu'on voudra avoir une vue artistique formant un véritable tableau avec des détails très fouillés et des teintes vigoureuses.

En campagne, même sans avoir de pied pour un appareil, on peut très bien prendre des vues posées.

Que de fois nous avons utilisé comme support un tronc d'arbre, une borne, un rocher, un monticule quelconque, et cela dans des conditions souvent très défectueuses.

Un jour, par un froid terrible, nous prîmes une vue très pittoresque, et qui donna une épreuve absolument nette, en appuyant simplement notre chambre noire sur un fragment de roc qui dominait une route forestière, et sur lequel nous avions beaucoup de peine à maintenir notre appareil qu'un vent glacial menaçait d'emporter...

Donc, il ne faudrait pas considérer comme une chose

(1) *Manuel Roret.*

Paysage a Pierrefonds.
Vue posée prise à la lumière diffuse par un temps sec et très froid (— 15°) à huit heures du matin en janvier.

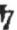

impossible le fait de prendre des vues posées, quand bien même on n'a pas emporté de pied de campagne.

Encore quelques observations concernant le paysage :

Les masses d'arbres, à moins d'être éclairées par un soleil assez bas à l'horizon, viennent sans aucun détail.

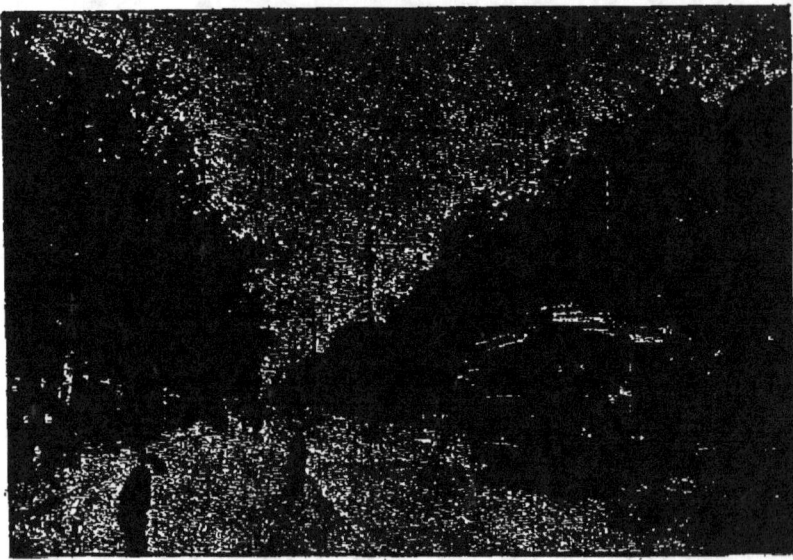

Tramway électrique du Havre. — Instantané.

Les sous-bois ne viennent qu'avec peine et demandent une pose très prolongée.

Les étangs, lacs, cours d'eau, trop limpides, reflétant le paysage comme un miroir, font rarement bien sur le papier.

Les châteaux, les ruines, les maisons viennent très bien sur un ciel un peu nuageux.

La meilleure règle à suivre pour le paysage, c'est de choisir des vues pittoresques, et, surtout s'il s'agit d'épreuves posées, offrant un ensemble harmonieux.

Les épreuves stéréoscopiques s'obtiennent de la même façon que les épreuves ordinaires, il suffit de faire usage d'une chambre à deux objectifs dite *stéréoscopique*.

Durée de la pose.

Évaluer exactement le temps de pose pour chaque genre de photographie est à peu près impossible, puisque ce temps dépend de la sensibilité des plaques employées et de l'éclairage des sujets à photographier.

On peut cependant se baser sur les données suivantes :

Plus la lumière est vive et plus les glaces sont sensibles, plus la pose doit être courte.

Plus la longueur focale est grande et plus les rayons sont dispersés sur la plaque, plus la pose doit être longue.

Suivant la couleur du sujet, le temps de pose varie : ainsi le jaune, le rouge, le vert et le noir viennent plus lentement que le blanc, le bleu et le violet.

Quand, dans un paysage, il existe des arbres et des monuments, on prend une moyenne afin d'obtenir du détail dans la verdure et dans les blancs.

La plupart des obturateurs donnent la pose variable et l'instantané.

Pour trouver mécaniquement le temps de pose, on a inventé plusieurs appareils, parmi lesquels on peut citer le Photomètre photographique de Decoudun.

Il est bon d'éviter l'emploi des plaques trop rapides pour les vues posées, ces plaques ayant alors une tendance à se voiler.

Les plaques Guilleminot nous ont donné d'excellents résultats pour les portraits, les vues d'intérieur et les paysages posés.

Là, comme dans bien des cas, l'expérience sera le meilleur guide et permettra d'arriver à avoir une appréciation juste du temps de pose nécessaire selon l'heure du jour et l'éclairage du sujet.

Depuis quelques années la mode est aux instantanés et on peut affirmer que la majorité des amateurs ne fait même que ce genre de photographie.

Presque tous les obturateurs font la pose et l'instantané, et un simple obturateur à volet (*fig.* 13), suffit parfaitement.

Les plaques Lumière (marque bleue) peuvent être considérées comme donnant les meilleurs résultats pour l'instantané.

La facilité avec laquelle on peut prendre des instantanés, le côté pittoresque, amusant, des images ainsi faites, les scènes curieuses que l'on peut saisir au vol, ont un succès beaucoup plus grand que les images posées, toujours moins attrayantes pour l'amateur et plus difficiles à exécuter.

CORVETTE.
Marine instantanée.

Pour l'instantané, pas besoin de mise au point; l'appareil doit être réglé d'avance et on vise avec un viseur l'objet que l'on veut saisir, pour voir s'il est bien dans le champ de l'objectif au moment où l'on va déclancher l'obturateur.

La sensibilité des plaques est telle, qu'on peut photographier des oiseaux au vol et même un boulet de canon au sortir de la pièce... C'est dire la variété infinie de clichés intéressants et curieux que peut donner l'instantané.

Les meilleurs instantanés sont ceux que l'on fait à la

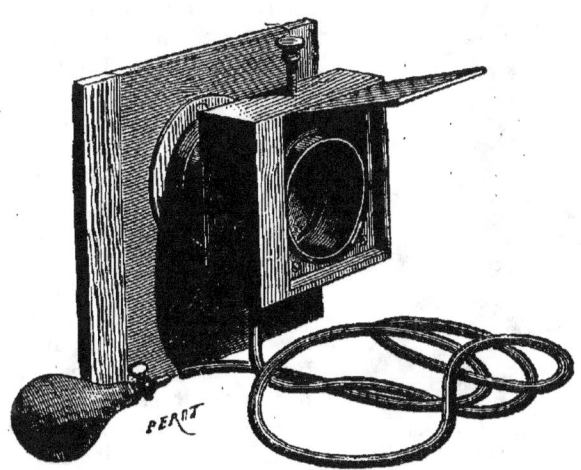

Fig. 13. — Obturateur à volet.

mer ou dans les montagnes, à la mer surtout. Les groupes animés, les personnages, font beaucoup mieux que les paysages et les monuments, qui manquent toujours de fini lorsqu'ils ne sont pas posés.

Nous recommandons de bien vérifier la rapidité de son obturateur avant d'opérer, et de rester immobile en maintenant son appareil dans la position horizontale au moment où on déclanche l'obturateur.

Photographie de nuit.

Beaucoup d'amateurs et de praticiens préfèrent, pour les vues d'intérieur, l'éclairage artificiel à la lumière naturelle.

La lumière électrique à arc et la lumière au magnésium ont un pouvoir photogénique suffisant. La lumière électrique à arc étant d'un emploi à peu près impossible, nous ne nous occuperons que de la lumière au magnésium.

Il existe un grand nombre d'appareils pour brûler le magnésium, soit en poudre (*fig.* 14), soit en ruban. La plupart des lampes sont instantanées, c'est-à-dire jettent un éclair fulgurant d'une durée fugitive, mais suffisante pour les épreuves instantanées.

Fig. 14. — Lampe produisant l'éclair magnésique.

Les images obtenues par l'éclair magnésique ont toujours une teinte blafarde, aux arêtes lumineuses très vives, par rapport aux ombres fortement accentuées. Les portraits ainsi exécutés viennent facilement, mais ne sont pas artistiques ni très agréables : la lumière blanche du magnésium unifiant trop les traits.

Pour photographier la nuit — ou prendre un endroit sombre tel que grottes, intérieur de monument, etc., nécessitant l'emploi d'un lumière artificielle — on dispose d'abord son appareil, puis, après avoir levé le rideau du châssis contenant la plaque sensible, on ouvre l'obturateur et on fait fonctionner la lampe magnésique, en ayant bien soin de se mettre derrière l'appareil, de façon à ce que la lueur intense que projette le magnésium en brûlant éclaire le sujet à photographier, mais ne tombe, en aucune façon, directement sur l'ouverture de l'objectif.

La lumière artificielle peut rendre de grands services dans bien des circonstances ; il est bon de s'habituer au maniement de la lampe pour opérer rapidement sans insuccès.

CHAPITRE V

LE CLICHÉ

Préliminaires.

Nous sommes dans notre laboratoire : sur une table, se trouve une boîte de plaques — que nous supposons être de la dimension 13 × 18 — et un ou plusieurs châssis négatifs. Bien entendu, nous opérons à la lumière rouge absolue.

Il faut prendre certaines précautions en ouvrant la boîte de plaques pour ne pas les briser ni les rayer.— Faire bien attention en mettant la glace dans le châssis de mettre le côté gélatiné, d'une couleur terne opaline, en dessus. Lorsque la plaque est en place, passons légèrement un blaireau sur la gélatine, pour ôter les poussières, et fermons le rideau du châssis.

Quand on charge plusieurs châssis à la fois, il est urgent de les numéroter et d'avoir soin, lorsqu'on est en campagne, de prendre le numéro de la plaque qu'on vient d'impressionner, pour éviter les erreurs.

Une fois notre châssis chargé et le rideau fermé avec soin, nous pouvons opérer.

Sortons donc du laboratoire et allons photographier un sujet quelconque.

Après la mise au point (voir le chap. précédent), fermons l'obturateur, plaçons le châssis et levons le rideau. Ouvrons l'obturateur pendant le temps de pose nécessaire. Fermons l'obturateur, abaissons le rideau, ôtons le châssis, et, si nous voulons développer immédiatement, retournons dans le laboratoire.

Développement.

A la lumière rouge, nous allons opérer le développement et le fixage du cliché.

Comme révélateur, nous conseillons l'emploi de produits tout préparés, pour simplifier les manipulations. Cependant nous allons donner les formules de quatre révélateurs généralement employés :

Le *sulfate de fer*, l'*acide pyrogallique*, l'*hydroquinone*, et l'*iconogène*.

DÉVELOPPEMENT AU SULFATE DE FER

On prépare séparément les deux solutions suivantes :

Solution A { Eau distillée. 1000 gr.
 { Oxalate neutre de potasse. . . 300 —

Solution B { Eau distillée. 500 gr.
 { Sulfate de fer pur. 150 —
 { Acide tartrique. 3 —

Cette dernière solution, pour se conserver, doit être tenue constamment à la lumière du jour.

Pour développer une plaque on prend : 3 parties de la solution A et 1 partie de la solution B; avoir bien soin de mettre le fer dans l'oxalate et non l'oxalate dans le fer; verser ensuite le mélange dans la cuvette où l'on aura placé la plaque, face en dessus.

DÉVELOPPEMENT A L'ACIDE PYROGALLIQUE

Faire deux solutions saturées, l'une de carbonate de soude pur, l'autre de sulfite de soude pur.

Mettre dans une cuvette 5 décigrammes d'acide pyrogallique et 50 centimètres cubes de la solution de sulfite. Plonger la plaque dans le mélange pendant sept secondes environ. L'ôter, puis, avant de la replonger, ajouter 4 gouttes de la solution de carbonate de soude.

DÉVELOPPEMENT.

DÉVELOPPEMENT A L'HYDROQUINONE

Préparer la solution suivante :

Eau distillée	1000 gr.
Sulfite de soude	75 —

Faire fondre et ajouter :

Hydroquinone	10 —

Et ensuite :

Carbonate de soude	150 —

Un litre de révélateur à l'hydroquinone peut facilement développer 60 clichés 13 × 18.

DÉVELOPPEMENT A L'ICONOGÈNE

Bon surtout pour les poses extra-rapides.

Sulfate de soude pur	100 gr.
Carbonate de potasse pur	40 —
Iconogène	20 —
Eau distillée bouillante	600 —

Les révélateurs à l'hydroquinone et à l'iconogène doivent se conserver dans des flacons fermés hermétiquement à l'émeri. Après un grand nombre d'expériences, nous sommes à même de recommander l'hydroquinone comme donnant les meilleurs résultats.

Il faut environ 80 centimètres cubes de ce révélateur pour développer six clichés 13 × 18.

Si le cliché a été très posé, l'image apparaîtra rapidement. Si, au contraire, il s'agit d'un instantané, le développement sera beaucoup plus long. Dans tous les cas, il ne dépassera pas vingt minutes au maximum avec un bain neuf.

Les grandes ombres apparaissent d'abord, puis peu à peu tous les détails de l'image viennent avec une grande finesse.

Arrêter le développement lorsque l'épreuve commence à prendre une teinte grisâtre uniforme. Il est bon de développer avec intensité, car le cliché s'atténuera toujours dans le bain d'hyposulfite.

Fixage.

Lorsque le développement est terminé, quelques personnes conseillent de rincer la plaque avant son immersion dans l'hyposulfite, mais ce lavage n'est pas nécessaire, à moins qu'il ne s'agisse d'un développement ferreux, dans lequel cas le lavage d'un cliché est indispensable avant son immersion dans l'hyposulfite.

Le bain de fixage doit être ainsi préparé :

 Eau. 1000 gr.
 Hyposulfite de soude 200 —

Dès que la plaque est dans le bain d'hyposulfite, on peut terminer les opérations en pleine lumière.

L'image est fixée lorsque le cliché n'offre plus *aucune trace de teinte opaline*, et que, vus par transparence, les blancs sont clairs et limpides. Donc avant d'ôter la plaque du bain fixateur, avoir soin d'examiner si tout le bromure d'argent non impressionné par la lumière est entièrement dissous, ce qui se reconnaît à l'absence de toute trace de couleur laiteuse dans la gélatine.

L'opération du fixage dure au moins dix minutes.

Éviter, autant que possible, de fixer plusieurs plaques dans le même bain d'hyposulfite.

Alunage.

Le bain d'alun, dans lequel nous recommandons de plonger les plaques une fois fixées, a pour but de durcir la gélatine, de l'empêcher de se détacher du verre et de donner plus de transparence au cliché ; quelques amateurs croient pouvoir supprimer ce bain, pour simplifier les opérations, mais c'est un tort.

La solution d'alun doit être ainsi préparée :

 Eau. 1000 gr.
 Alun en poudre. 100 —

ALUNAGE.

La glace doit rester de cinq à dix minutes dans le bain d'alun et ensuite être lavée à grande eau.

Le lavage ayant une grande importance, il est bon de laisser le cliché plusieurs heures dans une eau courante ou dans une cuve dont on renouvellera l'eau toutes les demi-heures.

Nous allons dire quelques mots du *renforçage* et de l'*atténuation* des clichés.

Renforçage. — Si, par suite d'un manque de pose ou de développement, le cliché manque d'intensité, on peut y remédier et lui donner une vigueur suffisante en le plongeant, après un bon lavage, dans la solution suivante :

Eau distillée.	500 gr.
Bichlorure de mercure.	10 —

Le cliché deviendra blanc graduellement ; on arrête l'opération quand la teinte nécessaire est obtenue ; puis on lave à grande eau et on le met dans le mélange suivant :

Eau distillée	100 gr.
Ammoniaque à 28°	10 —

Il redevient noir, et, quand toute trace blanche a disparu, on lave à grande eau et on laisse sécher

Atténuation. — Si, au lieu d'un cliché trop faible on a un cliché trop fort, on peut le descendre en le plongeant dans

Solution A	Eau.	1000 gr.
	Prussiate rouge de potasse.	12 —
Solution B	Eau.	1000 gr.
	Hyposulfite de soude.	100 —

On mélange dans une cuvette parties égales de ces deux liquides et on y plonge le cliché sec. Quand le cliché est suffisamment atténué, on lave à grande eau et on laisse sécher.

Pour le renforçage et l'atténuation des clichés, les pro-

duits employés, tels que le bichlorure de mercure et le prussiate de potasse, étant des poisons d'une extrême violence, il est indispensable de mettre des gants en caoutchouc pour éviter des accidents qui pourraient être très dangereux. L'emploi du perchlorure de fer comme atténuateur est beaucoup moins nuisible, mais ce procédé demande des lavages très abondants pour ôter la teinte jaune que prend le cliché.

Séchage.

Lorsque le cliché est bien lavé, l'égoutter quelques instants et le tremper dix minutes environ dans un bain d'alcool.

L'alcool absorbe l'eau, et, par son évaporation rapide, sèche très vite la gélatine. Un cliché ainsi traité sèche dix fois plus vite qu'un cliché qui n'a pas été immergé dans l'alcool.

Éviter d'approcher un cliché du feu, lorsque la gélatine n'est pas entièrement sèche, car elle fondrait et l'épreuve serait perdue.

Lorsque le cliché est sec, l'*épreuve négative* — c'est-à-dire celle dans laquelle les noirs du modèle sont blancs et *vice versa* — est terminée.

Nous ne parlerons pas des retouches du cliché, retouches toujours très difficiles à exécuter et tout au plus bonnes pour un praticien qui veut embellir ou plutôt enlaidir son modèle.

On construit des boîtes à rainures très commodes pour conserver les clichés, mais un simple carton est généralement très suffisant, et la boîte qui contient la douzaine de glaces sensibles que l'on achète chez tous les fabricants fait très bien l'affaire, ayant juste la même dimension que les plaques.

CHAPITRE VI

L'ÉPREUVE POSITIVE

Les papiers.

Avec notre cliché négatif, nous pouvons tirer un nombre infini d'*épreuves positives* sur papier.

Choisir un papier est une affaire d'habitude et de goût. Telle teinte, qui plaira à un amateur ne plaira pas à un autre; il est donc difficile de préciser le papier qu'on devra employer. Mais, comme les manipulations sont à peu près semblables pour tous les papiers positifs, nous allons les résumer.

Les papiers photographiques se vendent tout préparés, en grandes feuilles, ou en paquets de feuilles coupées à la mesure désirée.

Parmi les nombreux papiers généralement répandus, on peut citer le papier albuminé ordinaire et le papier dit « aristotypique ».

Ces papiers peuvent se conserver longtemps sans être employés, s'ils sont soigneusement enveloppés, à l'abri de la lumière et de l'humidité.

Exposition à la lumière.

Avant de parler des opérations nécessaires pour le tirage des images positives, nous allons indiquer les instruments indispensables à ce travail :

1° Un châssis-presse pour le tirage des épreuves (*fig.* 15);
2° Une cuvette pour virer;
3° Un calibre 13 × 18 pour couper les épreuves;
4° Un flacon pour le bain de virage;
5° Caches diverses;
6° Un rouleau en caoutchouc (*fig.* 16).

Ces instruments, ajoutés à ceux que nous avons indiqué au chapitre des négatifs, constitueront le matériel comple d'un laboratoire photographique d'amateur.

La forme des châssis-presses varie selon les fabricants mais tous sont basés sur le même principe.

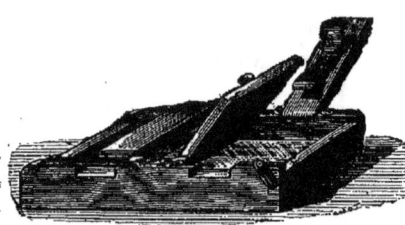

Fig. 15. — Châssis-presse.

Les papiers positifs — à part ceu au gélatino-bromur d'argent, employé surtout pour le agrandissements — étant beaucou moins sensibles qu les plaques, peuvent, dans la plupart des cas, être mani pulés à la lumière diffuse du jour, à condition qu'elle n soit pas trop intense.

Avant de mettre le papier sous châssis, avoir soin d bien nettoyer la glace du châssis et l'envers du cliché, car toutes les taches du verre apparaîtraient sur le positif.

Prendre la feuille, coupée à la dimension convenable, et mettre le côté sensibilisé en contact avec la gélatine du cliché; poser le tout sur la glace du châssis, le cliché en dessous. Pour que l'adhérence soit complète, mettre une ou plusieurs feuilles de buvard

Fig. 16. — Rouleau en caoutchouc.

entre le papier et le volet du châssis; poser le volet fermer les bras du châssis-presse.

Le volet est brisé pour permettre à l'opérateur de su veiller la venue de l'image.

Le châssis une fois chargé, l'exposer à la lumière; po

cette exposition, le bord d'une fenêtre convient bien. Si le cliché est très doux, mieux vaut l'action de la lumière diffuse ; s'il est très vigoureux, on peut le mettre en plein soleil, mais en ayant la précaution de mettre un verre dépoli sur la glace du châssis.

On examine la venue de l'image en ouvrant la moitié du volet ; avoir soin de ne pas déranger le papier en le soulevant, et n'ouvrir le volet qu'à la lumière diffuse, pour ne pas atténuer les blancs de l'épreuve.

Le degré d'impression que doit avoir le positif est fort difficile à indiquer, car il dépend du goût de l'amateur, de l'état du ciel, de la dureté du cliché, du genre de papier employé et du ton dans lequel on veut virer l'épreuve. Aussi un peu de pratique peut-elle seule guider dans ce genre de travail.

Fig. 17.— Dégradateur *Persus*.

En général, il est préférable d'avoir une image accentuée, vigoureuse, car elle s'atténuera toujours avec le temps, et surtout dans le bain de virage.

Les épreuves impressionnées pourront être gardées plusieurs jours sans être fixées et virées, si on les met dans une enveloppe à l'abri de la lumière blanche.

A propos de l'exposition à la lumière, nous allons dire quelques mots des dégradateurs et des caches qui modifient la forme rectangulaire des épreuves.

Les dégradateurs permettent d'obtenir des fonds diffus dégradés sur les bords ; on en fait de toutes formes ; ils sont très utiles pour les portraits en buste, qu'on dégrade presque toujours. Les dégradateurs *Persus* (*fig.* 17), sont formés par la superposition de feuilles de papier, diver-

sement hachées sur leur bord interne ; on en fait aussi en verre coloré.

Les caches se découpent dans des feuilles de papier noir ; on leur donne la forme que l'on désire, et le goût de l'amateur doit seul être consulté ici.

Dégradateurs et caches doivent se mettre devant la glace du châssis-presse, extérieurement, ou — s'il ne s'agit pas de dégradateurs *Persus*, — intérieurement entre la glace et le cliché.

Fixage et virage.

Le bain de virage a pour but de donner à l'épreuve des teintes d'un beau noir et des tons chauds très agréables.

L'opération du virage peut être faite à une faible lumière blanche.

Les formules de virage abondent ; en voici une très simple :

```
Eau . . . . . . . . . . . . . . . . . .     2 litres.
Chlorure d'or et de potassium. . . . .      1 gr.
Acétate de soude cristallisé. . . . . .     30 —
```

Dissoudre et laisser reposer. En mettant séparément le chlorure d'or et l'acétate de soude dans deux flacons et en n'opérant le mélange qu'au moment de s'en servir on peut conserver ces solutions indéfiniment.

On peut mettre une douzaine d'épreuves à la fois dans le même bain. Agiter continuellement la cuvette et ôter les épreuves lorsqu'elles ont pris la teinte désirée. Les laver et les fixer comme les négatifs.

Un bain d'hyposulfite, semblable à celui qui a servi pour les clichés — mais pas le même bien entendu — peut servir pour les positifs, qui y séjourneront quinze minutes environ. Le même bain pourra fixer plusieurs épreuves, à la condition qu'elles soient toutes immergées à la fois.

Laver abondamment dans une eau courante — pendant deux heures environ — les épreuves terminées, puis les

FIXAGE ET VIRAGE.

éponger dans du buvard blanc et les laisser sécher à l'air libre.

Disons quelques mots du papier dit *aristotypique*, qui donne des images très détaillées et des tons chauds agréables pour le portrait comme pour le paysage. Ce qui va suivre peut s'appliquer à tous les genres de papiers aristotypiques, et à ceux au citrate d'argent.

Le tirage se fait comme pour le papier albuminé; on arrête l'impression lorsqu'on est arrivé à une métallisation des grandes ombres.

Les épreuves peuvent être gardées plusieurs jours sans être fixées; la coloration jaune qu'elles prennent alors disparaît au fixage. Pour ce papier, il est préférable d'employer un bain unique, fixant et virant en même temps.

Nous allons donner la formule d'un bain viro-fixateur pour papier aristotypique, à l'usage des amateurs désireux de manipuler eux-mêmes les produits chimiques.

Faire dissoudre :

Eau..	800 gr.
Hyposulfite de soude..	200 —
Sulfocyanure d'ammonium.	20 —
Acétate de soude..	15 —
Solution saturée d'alun	15 cmc.

Mettre ensuite dans le flacon contenant le mélange, 2 grammes de chlorure d'argent.

Puis, trois ou quatre jours après, filtrer et ajouter la solution suivante :

Eau..	200 gr.
Chlorure d'or..	1 —
Chlorure d'ammonium.	2 —

Ne pas filtrer un bain de virage contenant du chlorure d'or.

Beaucoup d'amateurs emploient le papier aristotypique à cause de la surface brillante qu'il permet de donner aux épreuves sans les émailler.

Ce brillant peut s'obtenir en mettant l'épreuve humide

sur une plaque de verre bien nettoyée, et enduite d'une couche de cire jaune dissoute dans de l'essence de térébenthine. On plonge le verre dans une cuve d'eau, puis on place dessus l'épreuve humide, en ayant soin de ne pas emprisonner de bulles d'air. On ôte la glace de l'eau, et on appuie une feuille de caoutchouc sur l'épreuve qu'on laisse sécher dans un endroit sec. On détache l'épreuve du verre avec beaucoup de précaution, pour ne pas abîmer la couche brillante.

La plupart des fabricants donnent une formule spéciale pour le virage de leur papier. Il est préférable de s'en rapporter à ces formules ou d'acheter les bains tout préparés, ce qui vaut encore mieux, car on évite ainsi les ennuis, la perte de temps, et les manipulations des produits dangereux qui entrent dans la composition de plusieurs virages.

Pour toutes les formules chimiques, nous renvoyons aux traités spéciaux, car cette nomenclature ne pourrait entrer dans le cadre de notre guide, spécialement destiné aux amateurs, désireux de trouver simplement dans la photographie une distraction agréable.

Collage de l'épreuve.

L'épreuve séchée, nous n'aurons plus qu'à la couper proprement, de la dimension voulue. Ce travail est facilité par l'emploi d'un calibre en glace forte.

La meilleure colle, pour coller les photographies, est la colle d'amidon cuite et employée à froid.

Faire dissoudre à froid :

```
Eau. . . . . . . . . . . . . . . . .  100 gr.
Amidon. . . . . . . . . . . . . . .   10 —
```

Et chauffer jusqu'à consistance de gelée transparente.

Étendre la colle avec un pinceau sur le dos de l'épreuve, et la poser délicatement sur le carton qu'on aura choisi.

Pour la faire adhérer au bristol, passer dessus un rouleau en caoutchouc et la laisser sécher.

Si l'on possède une presse à satiner, on pourra donner plus de fini et de brillant à l'épreuve, mais peu d'amateurs possèdent cet appareil, qui est toujours d'un prix élevé.

Le montage des épreuves sur carton peut être supprimé en faisant usage d'albums à coulisse, qui permettent d'insérer les images dans les feuillets sans qu'elles soient collées.

Quelques mots concernant l'émaillage et l'encaustiquage.

Émaillage. — Prendre une glace fine, sans défaut, et la frotter soigneusement avec du talc; couvrir la plaque de collodion normal. Laisser sécher la plaque pendant une demi-heure et couvrir le collodion d'une couche de gélatine Nelson. Laisser complètement sécher la plaque. Les épreuves sont alors immergées dans une solution chaude de gélatine, et ensuite placées sur la glace collodionnée et gélatinée. Une fois sèches, elles quittent le verre facilement. Pour les monter, il faut de la gomme arabique très forte; n'en mettre que sur les bords de l'épreuve.

Encaustiquage. — Faire dissoudre 100 grammes de cire blanche dans 100 grammes de térébenthine, et, avec un morceau de flanelle, étendre cet encaustique sur l'épreuve en frottant jusqu'à ce que toute trace d'encaustique ait disparu. Ce travail rendra l'image plus finie, plus harmonieuse.

Nous parlerons de la retouche des positifs au paragraphe des agrandissements.

Positifs sur verre.

Les positifs sur verre, pour transparents ou pour projections, se font comme les positifs sur papier.

On peut faire des positifs avec les plaques que l'on emploie pour les négatifs. Dans ce cas, il ne faut pas songer à exposer le châssis-presse à la lumière naturelle, toujours

trop intense. La lueur d'une allumette-bougie, promenée pendant quelques minutes devant le châssis, sera suffisante. On peut virer les positifs sur verre comme les positifs sur papier.

Lorsque le positif doit servir pour projections, il est bon de mettre une feuille de verre mince sur la gélatine, et de la maintenir à l'aide d'une bande de papier que l'on collera autour du cliché comme un passe-partout. Cette feuille préservera la couche de gélatine des éraflures et des poussières, qui nuiraient beaucoup aux projections.

Épreuves inaltérables.

Presque toutes les épreuves photographiques s'altèrent avec le temps, surtout si elles restent à l'air et en pleine lumière ; aussi, dès le commencement de la photographie sur papier, on pensa à trouver un procédé capable de rendre les épreuves inaltérables.

Les épreuves au charbon sont bien inaltérables, mais elles ont l'inconvénient d'être assez difficiles à exécuter, malgré les nombreux perfectionnements qu'on a apportés dans ce procédé.

Le papier au charbon ne pouvant se fabriquer d'avance, l'amateur doit faire toutes les préparations lui-même, et ce papier demandant un transport toujours très difficile à exécuter, on peut le considérer comme inemployable pour celui qui ne possède pas un laboratoire photographique très complet.

Entrer dans la description des divers procédés de la photographie au charbon serait impossible ici ; nous nous bornerons à citer le papier *Artig*, qui supprime le transport, mais demande néanmoins beaucoup de manipulations, dont la moindre n'est certainement pas la sensibilisation du papier dans un bain de bichromate de potasse, et son séchage qui nécessite, comme nous le disions plus haut, un laboratoire très bien installé.

Formule du bain sensibilisateur pour papier au charbon :

Eau. 1000 gr.
Bichromate de potasse pur. 30 —

N. B. — Cette formule ne servira guère que pour les amateurs qui posséderont un laboratoire sérieux et qui auront le loisir de perdre beaucoup de temps en tâtonnements avant de pouvoir faire une belle épreuve au charbon.

Le papier au platine donne aussi des épreuves très fixes, mais son défaut est d'avoir une teinte mate semblable à celle des dessins lithographiques — néanmoins certains papiers donnent des tons violacés très agréables — teinte qui ne plaît pas à tous les amateurs.

Ce papier s'altérant très facilement, il est bon de ne pas en avoir d'avance. Le tirage se fait comme pour le papier sensible, mais l'image n'apparaît qu'en silhouette grisâtre très peu accentuée.

Pour la révéler, on la met trois secondes environ dans une solution chaude à 70° ainsi composée :

Eau. 1000 gr.
Oxalate de potasse. 300 —

L'image ainsi obtenue est trempée deux ou trois fois consécutivement dans le bain suivant :

Eau. 1000 gr.
Acide chlorhydrique pur. 15 —

L'épreuve est ensuite lavée et séchée à l'air libre.

Agrandissements.

Pour les agrandissements il faut posséder des appareils spéciaux.

Les petits clichés peuvent s'agrandir facilement à l'aide d'un châssis mobile (*fig.* 18), qui s'adapte devant un appa-

reil ordinaire à soufflet. Mais, pour les grandes dimensions, une lampe de projection (*fig.* 19 et 20) est indispensable.

Les agrandissements se font généralement sur papier au gélatino-bromure d'argent — le meilleur développateur pour ce papier est le révélateur ferreux (voir p. 56) — aussi sensible que les plaques et sur lequel l'image est latente,

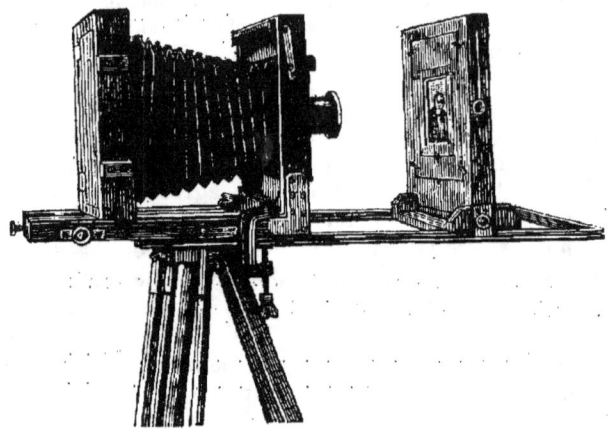

Fig. 18. — Châssis mobile pour agrandissement de petits clichés.

c'est-à-dire n'apparaît qu'au développement. Les produits qui ont servi pour les clichés négatifs sont les mêmes pour ce papier.

Le temps de pose ne peut guère s'indiquer, c'est une affaire d'expérience, car il varie avec la nature de l'agrandissement.

Tous les agrandissements sont difficiles à exécuter, mais lorsqu'ils atteignent des dimensions considérables, telle que la grandeur naturelle pour un portrait, ils ne sont guère possibles à exécuter que par un praticien habile.

AGRANDISSEMENTS.

Bien que nous n'aimions pas les retouches, qui abîment et dénaturent généralement une photographie, nous sommes forcés de reconnaître qu'elles sont indispensables pour les agrandissements. Nous allons résumer la méthode appli-

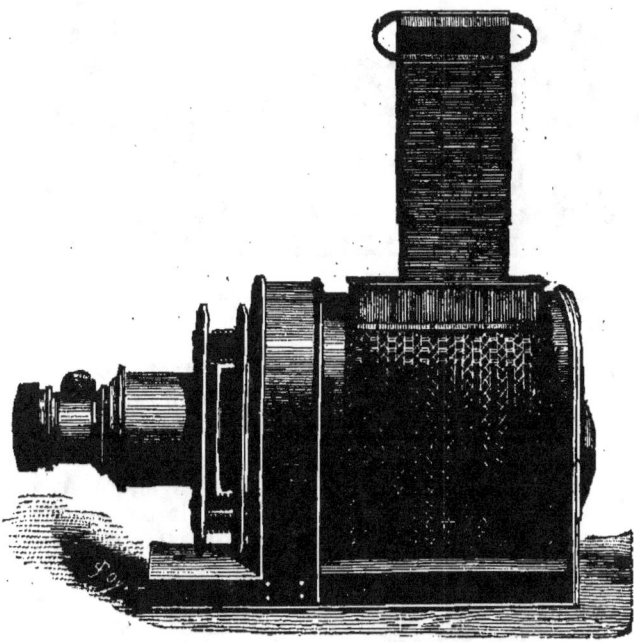

Fig. 19. — Grande lampe de projection.

quée au papier *Lamy*, papier au gélatino-bromure d'argent, très souvent employé.

Quand l'épreuve est montée sur un carton et qu'elle est sèche, on procède à la retouche. Pour ce travail, il faut un grattoir à lame étroite, de la gomme à gratter, de la poudre de pierre-ponce, plusieurs gros pinceaux de divers calibres,

une dissolution très épaisse de gomme arabique, et les trois couleurs suivantes : encre de Chine, teinte neutre et carmin.

Fig. 20. — Lampe de projection avec cône pour agrandissements à la lumière artificielle.

On opère soit sur une table, soit en mettant l'épreuve sur un pupitre à retouche.

Fig. 21. — Pupitre à retouche.

Si l'on a affaire à un portrait on attaque d'abord la figure. Avec le grattoir on fait disparaître tous les grains provenant des défauts, grossis, du cliché et ceux des pores, aussi grossis, du sujet.

Encore au grattoir et à fond, on accentue le brillant des yeux, les éclats de lumière qui se trouvent sur le nez, sur une partie du front, des joues, du menton, du linge et des bijoux.

On mouille toutes les parties grattées, ainsi que celles sur lesquelles le pinceau devra s'exercer, puis, à l'aide du

pinceau et d'un mélange de couleurs délayées fortement gommées, dont la teinte est dans le ton de la photographie, on bouche toute la granulation blanche produite par le grossissement du cliché.

On s'occupe ensuite du modelé, qui consiste à harmoniser les parties les plus éclairées, à faire valoir les ombres portées, et à adoucir les éclats de lumière que le grattoir a accentués. Ce modelé est obtenu soit par un piquage, soit par une touche hardie de lignes larges ou fines, serrées ou écartées, suivant le goût du retoucheur. On doit s'éloigner souvent du sujet pour juger de l'effet produit. On travaille de même les cheveux et les vêtements.

On s'applique ensuite à nettoyer et à régulariser le fond : 1º à l'aide du grattoir pour enlever les grains noirs; 2º à l'aide de la poudre de pierre-ponce, sous l'index, ou de la gomme à gratter pour diminuer les teintes trop foncées, et 3º à l'aide du pinceau et de la couleur, pour boucher toutes les granulations blanches et toutes les faiblesses de teinte.

On termine en rehaussant vigoureusement les noirs au moyen d'une teinte très foncée, puis on complète ce travail en passant un pinceau chargé d'eau fortement gommée sur tous les noirs pour leur donner du brillant et de la profondeur.

Les agrandissements sont indispensables lorsqu'on veut obtenir des photographies de grande dimension, car ces images sont à peu près impossibles à exécuter directement par suite de difficultés optiques considérables.

CHAPITRE VII

LA MICROPHOTOGRAPHIE

Même avec son outillage restreint, un amateur peut faire des photographies d'infiniments petits.

Pour la microphotographie, il suffit d'adapter un micro-

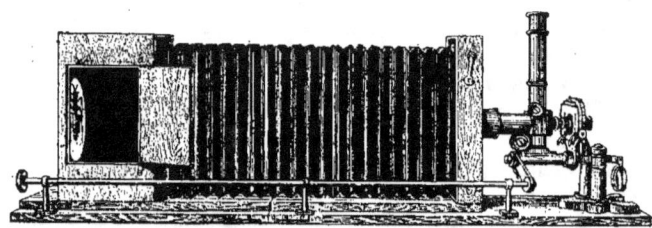

Fig. 22. — Appareil pour la microphotographie.

scope à l'objectif de l'appareil photographique (*fig.* 22) et avec un éclairage convenable, on peut obtenir des grossissements considérables.

Il y a là un curieux sujet d'études, que nous signalons aux amateurs.

L'adaptation du microscope à la chambre noire est des plus simples. La mise au point, la pose, etc., sont naturellement les mêmes que pour la photographie ordinaire.

Dans la disposition d'appareils que nous représentons ici, la chambre obscure remplace notre œil à l'oculaire du microscope, et la plaque sensible devient une rétine qui nous permettra de garder l'image, excessivement grossie, d'objets infiniment petits.

CHAPITRE VIII

LA PHOTOGRAPHIE TÉLESCOPIQUE

Photographie des points inaccessibles.

La possibilité de photographier l'inaccessible, comme le sommet d'une montagne, un monument lointain, la rive opposée d'un fleuve, etc., et cela, de la même dimension et avec toute la netteté, tous les détails d'une photographie, prise à une faible distance, est assurément une chose qui peut être très utile et très intéressante : utile, pour la stratégie, et intéressante pour l'amateur.

Un monument éloigné, même de plusieurs kilomètres, peut être photographié aussi aisément que s'il était à une distance de quelques mètres.

Fig. 23. — Télé-objectif.

Les télé-objectifs ont pour but de fournir des photographies détaillées de points très éloignés. Ils n'embrassent donc qu'un angle très petit, de quelques degrés seulement.

Tout semble prouver que le premier télé-objectif fut inventé par Théodore Duboscq.

Pour supprimer la distance, l'adaptation d'une longue-vue ordinaire à l'objectif de l'appareil photographique est indispensable.

Il se produit alors pour le rapprochement, en téléphotographie, ce qui se produit pour le grossissement dans la microphotographie. L'appareil photographique remplace notre œil devant l'oculaire des instruments adaptés.

Comme l'adaptation d'une longue-vue à une chambre noire n'est pas très commode et est assez encombrante, on a inventé des appareils optiques qui se vissent à la place

de l'objectif. Ces appareils, appelés télé-objectifs (*fig.* 23), sont très pratiques, et beaucoup plus maniables qu'une longue-vue ordinaire.

Pour les téléphotographies, la pose doit être longue, l'éclairage des objets étant toujours assez faible par le fait de l'absorption des rayons lumineux par les lentilles de l'appareil optique.

Photographie télescopique.

A l'aide d'un petit télescope, ou plutôt d'une lunette astronomique, on peut très facilement photographier la lune et le soleil.

Ces épreuves, forcément très petites — une lunette de 35 à 40 millimètres de diamètre peut donner une épreuve lunaire d'environ 18 à 20 millimètres — peuvent être agrandies par une lanterne de projection et donner des images très intéressantes. Nous avons souvent fait des photographies lunaires et solaires avec une lunette de petite dimension ; les reliefs de la lune et les taches du soleil venaient très bien.

Pour la lune, il faut une pose de quelques secondes, et pour le soleil, de l'instantané absolu.

A propos des photographies astronomiques, disons quelques mots des magnifiques épreuves que l'observatoire de Paris fait en ce moment.

Grâce à la perfection des instruments, M. Lœvy a obtenu des épreuves sélénites absolument parfaites. L'image primitive de la lune a un diamètre de 18 centimètres, mais cette dimension, relativement faible encore, permet, vu la netteté des clichés, d'obtenir un agrandissement qui donne une épreuve complète de la lune ayant un diamètre de $4^m,50$.

Un fait bien remarquable — et assez contraire à ce qu'on admet généralement, concernant la limpidité atmosphérique — a été signalé à propos de ces photographies lunaires.

Les épreuves prises à Paris par un temps relativement brumeux sont bien supérieures aux mêmes épreuves prises à l'observatoire de Licke ; elles sont beaucoup plus nettes. Cependant la situation de cet observatoire dans les montagnes et ses appareils très puissants auraient fait supposer un résultat contraire.

En effet, on n'a cessé, pendant ces dernières années, de préconiser les observatoires élevés, et le principal avantage qu'on présentait était justement la limpidité atmosphérique. Or, comment admettre que cette limpidité cherchée soit favorable aux expériences astronomiques si les épreuves photographiques, faites sous l'atmosphère brumeuse de Paris, sont supérieures à celles faites à travers l'atmosphère limpide de Licke ? Il est vrai que la photographie offre de ces surprises, et souvent nous avons fait d'excellentes photographies par un temps qui, théoriquement, devait être tout à fait défavorable. Par contre, il n'est pas rare de faire de très mauvaises épreuves dans des circonstances qui semblent devoir être excellentes.

Dans ces derniers temps, la photographie astronomique est arrivée à une perfection vraiment extraordinaire, et il n'est pas impossible qu'avant peu la topographie lunaire soit aussi connue que la topographie terrestre.

CHAPITRE IX

LA PHOTOGRAPHIE SANS OBJECTIF

Se passer d'objectif semble, au premier abord, une chose impossible. Eh bien ! cela est pourtant, et l'on peut même affirmer que les photographies ainsi faites ont un aspect beaucoup plus vrai que les images faites à l'aide d'un objectif.

L'absence d'objectif supprime les déformations optiques que produisent les lentilles ; il en résulte une harmonie plus complète entre toutes les parties de l'image ; cette harmonie est si frappante qu'elle rend choquantes les épreuves photographiques ordinaires mises en comparaison.

Tout le monde peut faire des photographies sans objectif, car il suffit pour cela de dévisser l'objectif de son appareil, et de le remplacer par un disque de carton, percé à son centre d'une étroite ouverture. Par ce procédé, nous avons obtenu des épreuves très finies, très nettes, dans lesquelles les clairs et les ombres n'offraient pas ces teintes heurtées qu'on trouve ordinairement dans les photographies faites au soleil.

Pour la pose, la grandeur de l'ouverture à percer dans le carton, ainsi que pour la distance qui doit séparer la plaque sensible de cette ouverture, nous allons donner le tableau dressé par le capitaine R. Colson, qui a fait beaucoup d'expériences sur ce genre de photographies :

	Ouverture.	Distance des plaques.	Pose.
Horizons très éloignés. .	3/10mm	0m,10	4$''$
Monuments au soleil. . .	5/10mm	0m,30	15$''$
Portraits à 2 mètres. . .	4/10mm	0m,20	20$''$
Gravures à 0m,40.	4/10mm	0m,40	15$''$

Non seulement la photographie sans objectif donne d'excellents résultats, mais pour la pose, elle permet d'éviter l'emploi d'objectifs très coûteux, surtout si l'on opère sous un beau ciel clair, dans une atmosphère limpide et lumineuse.

CHAPITRE X

LA PHOTOGRAPHIE DES COULEURS

Le rêve de bien des praticiens et amateurs a été certainement de trouver la photographie des couleurs. Quelle merveille que de pouvoir garder sur une plaque l'image si bien colorée que l'on voit nettement sur le verre dépoli de la chambre noire.

Sans parler des épreuves obtenues par les travaux de MM. Becquerel en 1848, Niepce de Saint-Victor en 1861 et 1863, Poitevin, de Saint-Florent en 1873, 1882, Charles Cros en 1869-1882, et plus récemment, de MM. Vidal et Ducos du Hauron, nous allons nous borner à résumer la méthode inventée par M. Lippmann, et qui a donné des résultats satisfaisants.

Bien entendu, la photographie des couleurs n'est pas encore pratique, et à peine peut-on comparer les épreuves obtenues actuellement aux primitives épreuves de la Daguerréotypie.

Dans la séance du 2 février 1891, M. Lippmann a présenté à ses collègues de l'Académie des sciences des clichés photographiques du spectre solaire, où toutes les couleurs étaient imprimées sur la plaque sensible.

Pour obtenir ce résultat remarquable, le savant physicien n'emploie aucune substance chimique particulière capable de retenir la couleur des objets, mais il a recours à des procédés physiques très ingénieux que nous allons nous efforcer de résumer aussi clairement que possible.

Il faut que la couche sensible de la plaque, dont la nature peut être le gélatino-bromure d'argent, soit très mince, très transparente, et n'offre aucune granulation ; sa teinte doit être opaline et non crémeuse. Cette plaque est placée contre une couche de mercure, — un châssis spécial, (*fig.* 24 et 25), est indispensable ici — sa face sensible étant en contact avec le métal liquide, destiné à former une surface réfléchissante.

Le système ainsi préparé, on projette sur la surface extérieure de la plaque sensible une image du spectre solaire. Après une pose variant de trente minutes à deux heures, si on veut que le rayon rouge ait agi, l'impression

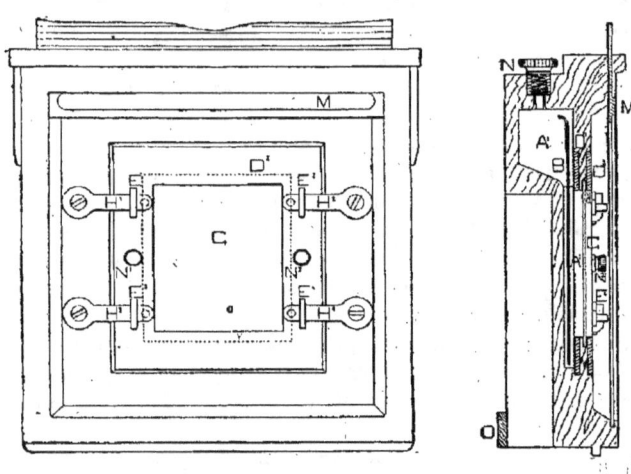

Fig. 24. Fig. 25.

Châssis à mercure de Contamine. — Le dispositif d'écoulement est tel que la partie la plus propre du mercure arrive par le bas du cliché et se met en contact intime avec la couche sensible sans emprisonner de bulles d'air.

Dans le châssis à mercure Contamine, il n'y a pas de manipulation de mercure; ce métal s'écoulant dans le réservoir A' dès que le châssis est placé à plat, la glace en dessus.

est terminée; le développement et le fixage s'opèrent comme à l'ordinaire, et le cliché donne les couleurs du spectre.

Vu par transparence, ce cliché est négatif, c'est-à-dire que chaque couleur est représentée par sa complémentaire, le vert par le rouge, le rouge par le vert, etc. La simplicité de l'opération est étonnante. Voici maintenant l'explication théorique :

Cette méthode est basée sur le principe des *interférences*. Le mercure formant miroir devant la pellicule sensible pour objet de renvoyer les rayons lumineux sur eux-mêmes ; il y a conflit, ou, comme disent les physiciens, nterférence, entre le rayon incident et le rayon réfléchi ; l s'ensuit, dans l'intérieur de la couche sensible, une série le franges, d'interférences, c'est-à-dire de maxima et de minima lumineux ; les maxima seuls impressionnent la couche et leur place reste marquée par un dépôt d'argent.

Il en résulte que la couche sensible, après les opérations photographiques, est subdivisée, par le dépôt, en séries de lames très minces, ces lames ont précisément l'épaisseur nécessaire pour produire, par réflexion, la couleur incidente qui leur a donné naissance.

Les couleurs ainsi produites sont de même nature que celles des bulles de savon, mais nous ne pouvons entrer ici dans l'explication des phénomènes dus aux vibrations lumineuses qui seraient indispensables pour bien comprendre la formation des couleurs dans le procédé de M. Lippmann.

Pendant deux ans, cette méthode ne fut pas modifiée sérieusement, lorsque MM. Lumière sont arrivés à obtenir, avec une pose relativement faible, des épreuves de paysages, d'images et d'objets coloriés, dans lesquels toutes les teintes sont vigoureusement reproduites.

Voici la formule des émulsions de MM. Lumière :

Solution A { Eau distillée. 400 gr.
{ Gélatine 20 —

Solution B { Eau. 25 gr.
{ Bromure de potassium. . . . 2,3

Solution C { Eau. 25 gr.
{ Nitrate d'argent 3 —

On prend la moitié de la solution A et on l'ajoute à la solution B. On mélange ensuite le tout ensemble en ayant

soin de verser le liquide contenant le nitrate d'argent dans celui contenant le bromure de potassium. On ajoute ensuite un sensibilisateur coloré tel que cyanine, violet de méthyle, érythrosne, etc., puis l'émulsion est filtrée et étendue sur une plaque au moyen d'une tourette, à une température ne dépassant pas 40°. Une fois la couche prise, on immerge la plaque pendant un temps très court dans l'alcool, ce qui permet le mouillage complet de la surface, puis on lave à l'eau courante. La couche est très mince et ce lavage demande fort peu de temps. Lorsque les plaques sont sèches, on augmente leur sensibilité en les plongeant pendant dix minutes dans la solution suivante :

 Eau. 200 gr.
 Nitrate d'argent. 1 —
 Acide acétique. 1 —

Non seulement la sensibilité est augmentée, mais les images sont beaucoup plus brillantes. La plaque ainsi préparée ne peut pas être conservée plus de deux ou trois jours.

On doit faire usage du châssis à mercure comme dans la méthode Lippmann. Le temps de pose varie entre deux et trente minutes. L'emploi de disques orthochromatiques — chap. IV — est presque indispensable pour ce genre de photographie.

Le développement se fait à l'acide pyrogallique et à l'ammoniaque, mais le titre de l'alcali employé a une grande importance sur l'éclat de la coloration. Voici la formule de développement :

 Eau. 70 gr.
 Solution d'acide pyrogallique à 1 0/0. . . 10 —
 Solution de bromure de potassium à 10 0/0. 15 —
 Ammoniaque caustique à 18 0/0 5 —

Après le développement, la plaque est lavée et fixée par une immersion de dix à quinze secondes dans une solution

de cyanure de potassium à 5 pour 100. Après séchage les couleurs apparaissent.

Les images ainsi obtenues ne sont pas transportables sur papier, et pour les discerner sur la plaque, il faut les regarder sous un certain angle comme on fait pour les anciens daguerréotypes.

Peut-être un jour la photographie des couleurs sur papier permettra-t-elle à l'amateur de l'expérimenter, mais jusqu'ici elle semble rester dans le domaine du savant, du chimiste, qui non seulement possède des connaissances spéciales, mais a encore à sa disposition un laboratoire complet et un outillage de précision très perfectionné.

Le jour n'est probablement pas éloigné où la photographie des couleurs sera rendue pratique pour tous et donnera des épreuves sur papier ; jusque-là elle ne pourra être considérée que comme une chose très curieuse, extrêmement intéressante, mais impraticable à vulgariser. La difficulté même que l'on éprouve à discerner les couleurs, l'obligation où l'on est de mettre l'image sous un certain angle pour y parvenir, à moins de la regarder à l'aide d'un appareil optique spécial, est assurément un obstacle considérable à la diffusion de ce procédé photographique, qui semble marquer l'apogée de cet art si répandu aujourd'hui.

CHAPITRE XI

PHOTOGRAPHIE DE L'INVISIBLE

En janvier 1896, la presse du monde entier parla d'une découverte très curieuse faite par le professeur Rœntgen, de Wurtzbourg. Ce savant avait obtenu la photographie d'objets invisibles à l'aide des rayons dits cathodiques.

Avant de parler des résultats de cette expérience, quel-

Fig. 26. — Trajet des rayons cathodiques.

Ces rayons sont invisibles, mais la partie de la paroi sur laquelle ils tombent est fluorescente.

ques mots sur les rayons cathodiques ne seront pas inutiles ici.

Tout le monde connaît les tubes de Geissler, tubes pleins de gaz raréfié dans lesquels on fait passer l'étincelle d'une bobine de Ruhmkorff ou d'une machine produisant l'électricité statique. Au pôle positif (+), la lueur électrique forme des strates lumineux; au pôle négatif (—), appelé cathode, on voit une lueur fluorescente assez intense. Le tube de Crookes, dont on se sert pour les expériences de lumière cathodique, diffère du tube de Geissler en ce que le vide y est pour ainsi dire absolu, étant poussé jusqu'à un millionième d'atmosphère. Pour arriver à ce degré de raréfaction, on emploie une trompe à mercure, appareil capable de don-

ner ce vide extrême, toujours impossible à obtenir avec les meilleures machines pneumatiques.

Si, dans un tube ovoïde de Crookes, la cathode — pôle négatif — est formée d'une partie plane (*fig.* 26), on observe une lueur phosphorescente assez intense sur la paroi opposée du ballon ; donc, du pôle négatif émanent des rayons lumineux ; ce sont ces rayons qu'on a appelés *cathodiques*.

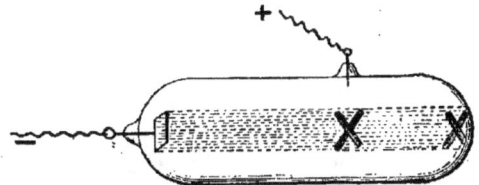

Fig. 27. — Ombre portée
par un corps opaque sur la paroi rendue fluorescente
par les rayons cathodiques.

Ces rayons, étant déviés par des aimants très puissants, semblent de nature électrique et ils jouissent de propriétés mécaniques, ainsi qu'on le démontre facilement, à l'aide d'une roue à ailettes placée dans un œuf de Crookes, qu'on appelle alors radiomètre.

La vitesse des rayons cathodiques est d'environ 200 kilomètres par minute.

Tel est, en grandes lignes, l'appareil essentiel employé dans la méthode du professeur Rœntgen pour photographier des objets invisibles à la lumière ordinaire.

Le dispositif employé par ce savant est très simple, ainsi que le montre la figure 28, dans laquelle on représente l'appareil installé pour photographier une main, ou plutôt les os de cette main ; car, là est le côté intéressant de la découverte, les rayons cathodiques pénètrent à peine les os et les métaux, et même le verre, tandis qu'ils traversent très facilement la chair, le bois, le carton, etc.

L'image obtenue par ce procédé est une silhouette de

l'objet, une sorte d'ombre portée et non pas une photographie proprement dite, faite avec un appareil et un objectif permettant d'obtenir des images plus petites ou plus grandes que l'objet photographié.

Pour obtenir l'épreuve d'un objet invisible — une boussole dans une boîte en bois, par exemple — il suffit de poser la boîte contenant cet objet sur un châssis ordinaire garni d'une plaque au gélatino-bromure. Le châssis devra être

Fig. 28. — Dispositif pour photographier par les rayons de Rœntgen.

bien fermé, afin d'éviter l'introduction de tous rayons autres que les rayons cathodiques. Ces derniers, passant facilement à travers le bois et très difficilement à travers les métaux, l'ombre de la boussole sera projetée sur la plaque sensible, qui, après un temps de pose variant de quinze minutes à plusieurs heures (1), selon l'intensité des rayons et certaines circonstances qui n'ont pu être encore détermi-

(1) Il résulte d'expériences nombreuses que l'instantanéité à travers les corps opaques est possible : En *une seconde*, des clichés très nets ont pu être obtenus avec des ampoules de Crookes, dont la forme modifiée a donné des résultats extraordinaires et qui semblent ouvrir des horizons infinis à cette nouvelle branche de la photographie.

nées, sera suffisamment impressionnée. Le développement et le fixage du cliché s'opèrent comme pour la photographie ordinaire.

En réalité, il est impropre d'appeler les rayons qui impressionnent la plaque photographique *rayons cathodiques*,

BOUSSOLE PHOTOGRAPHIÉE DANS SA BOÎTE.
Épreuve de Rœntgen, tirée de la *Revue générale des Sciences*.

car ce ne sont pas eux qui semblent posséder la puissance photogénique nécessaire, mais bien d'autres rayons, sorte de radiation inconnue qui émane des environs de l'anode ; ce sont eux que Rœntgen a appelés *rayons X*, c'est-à-dire de nature inconnue. Selon toute apparence, ils semblent faire partie des rayons ultra-violets dont la puissance chimique est si intense, bien qu'ils soient invisibles à nos yeux, ainsi que nous l'avons dit au début de cet ouvrage.

88 LA PHOTOGRAPHIE.

On peut varier à l'infini le nombre des expériences photographiques à l'aide des *rayons* X.

Le papier, même sur une épaisseur de mille pages, se

COUPE-PAPIER EN MÉTAL ET PORTE-MONNAIE CONTENANT UNE PIÈCE
DE CINQ CENTIMES.

Les rayons ont traversé six feuilles de papier noir et deux
épaisseurs de cuir. — Épreuve de M. Seguy, réduite.

traverse facilement, ainsi que des planches de bois de 4 centimètres d'épaisseur, tandis que le verre et presque tous les métaux, à l'exception de l'aluminium — qui peut

LETTRE DE M. GEORGES CHARPENTIER A M. ALEXANDRE HEPP.
Photographiée dans son enveloppe par M. Ogereau.

se traverser sur une épaisseur de 15 centimètres — sont très difficilement pénétrés par les rayons X, à moins d'être laminés en feuilles très minces.

Une des expériences les plus simples consiste à photographier une boussole ou tout autre objet métallique enfermé dans une boîte en bois ; on peut même obtenir, mais plus difficilement, l'image complète d'une pièce de monnaie donnant non seulement l'ombre de cette pièce, mais, vu les différentes épaisseurs causées par les reliefs du métal, une véritable épreuve photographique. Les sels métalliques, jouissant des mêmes propriétés que les métaux, il est évident qu'il est facile de photographier l'écriture à l'intérieur d'une lettre, car les sels métalliques contenus dans l'encre ordinaire offrent une grande résistance au passage des *rayons X*. Il est vrai que, dans la plupart des cas, l'exposition pure et simple d'une enveloppe contenant une lettre, sous le châssis photographique ordinaire, pendant un temps plus ou moins long, selon l'intensité de l'éclairage, donnerait exactement le même résultat.

Actuellement, les rayons X ne semblent guère offrir d'application pratique que dans un petit nombre de cas chirurgicaux, tels que lésions des os et introduction de projectiles métalliques dans le corps.

Les rayons X ne paraissent pas obéir aux lois de la réfraction ni à celles de la réflexion d'après les premières expériences du professeur Rœntgen, et rien ne semble les faire dévier de la ligne droite : ils passent quand même, n'étant arrêtés par rien...

Il résulte de ce qui précède qu'il est impossible d'employer les appareils photographiques ordinaires pour opérer avec les rayons X, les objectifs étant sans effet pour faire dévier ces rayons inconnus.

Dès que les résultats des expériences du professeur allemand ont été connus, nombre d'amateurs et de professionnels se sont empressés de les répéter, de les modifier, et, actuellement, plusieurs observateurs affirment avoir obtenu

des résultats analogues en employant simplement la lumière d'une lampe à pétrole. M. G. Lebon, entre autres, dit avoir obtenu des clichés très nets par ce procédé.

Il est probable que nous verrons bientôt une foule de procédés plus ou moins bons pour photographier à travers les corps opaques, art qui n'a pas encore de nom bien déterminé, mais que l'on pense cependant à baptiser de quelque nom grec difficile à retenir, tel que : *Rontographie, Rœntgénographie, Electroskiographie, Radiographie, Actinographie, Scotographie* ou *Skiagraphie ;* cette dernière dénomination semble devoir l'emporter étant donnée son étymologie.

Aujourd'hui, l'extension de la photographie augmentant sans cesse, il serait impossible, dans un volume comme celui-ci, de résumer, même brièvement, ses applications, pour ainsi dire infinies. Nous devons donc nous arrêter ici, car dans ce guide, nous n'avons pas eu d'autre ambition que de résumer aussi nettement que possible les diverses opérations indispensables à l'art photographique d'amateur, c'est-à-dire à celui qui consiste à prendre des vues agréables, à faire des portraits qui plaisent, et cela sans avoir recours aux opérations délicates et difficiles de la photographie scientifique.

Et peut-être aurons-nous par ce travail contribué à augmenter le nombre de ceux qui sont heureux de garder l'image d'un beau site, vu sous le rayonnement d'un radieux soleil.

CHAPITRE XII

CAUSES D'INSUCCÈS

Épreuves négatives.

Cliché bien développé perdant ses détails dans le bain d'hyposulfite :
Bain d'hyposulfite trop fort.

Cliché jaunissant après un certain temps :
Lavage insuffisant.

Points transparents :
Généralement ces points proviennent des poussières et des bulles d'air qui adhèrent à la glace dans le révélateur.

Taches noires opaques :
Ces taches proviennent du contact de la plaque avec les doigts, lorsqu'on a touché l'hyposulfite avant de mettre la plaque dans le révélateur.

Taches brunes et jaunes quand le cliché est sec :
Ces taches apparaissent lorsque le bromure d'argent n'est pas entièrement dissous ; avoir soin de ne retirer le cliché du bain d'hyposulfite que lorsque les taches laiteuses visibles à l'envers ont entièrement disparu.

Soulèvements de la gélatine :
Ils sont dus à une mauvaise préparation des plaques ; on pourra quelquefois les éviter en passant sur le bord de la plaque un peu de cire vierge, pour empêcher le révélateur de pénétrer entre la gélatine et le verre. Avoir soin de ne pas employer des bains trop chauds.

Clichés faibles :
S'il n'y a que les grandes lumières qui apparaissent : manque de pose ; si tous les détails y sont : pas assez de développement.

Clichés vigoureux mais sans détails dans les ombres :
Manque de pose.

Clichés gris ou voilés :
La glace a vu le jour, soit dans le châssis, soit dans le laboratoire.

Épreuves positives.

Bain de virage lent :
Bain ayant trop servi, ne contenant plus d'or.

Épreuves dévirant dans le bain de fixage :
Épreuves pas assez poussées au noir dans le châssis-presse, ou n'étant pas restées assez longtemps dans le bain de virage.

Épreuves ayant des espaces flous :
Châssis-presse n'exerçant pas des pressions égales sur toute la surface du papier.

Lignes doublées :
Châssis-presse dont les ressorts n'exercent pas une pression suffisante; alors lorsqu'on examine la venue de l'image, le papier et la planchette se déplacent.

Épreuves faibles, pâles :
Épreuves n'ayant pas été assez tirées.

Épreuves rouge brique :
Épreuves n'ayant pas été assez virées.

Épreuves dont les noirs sont jaunâtres :
Épreuves étant restées trop longtemps dans un bain d'hyposulfite ayant déjà servi.

Épreuves grises et cendrées :
Épreuves grises : trop virées;
Épreuves cendrées : virage trop concentré.

Taches huileuses dans le papier :
Ces taches proviennent de la préparation du papier; mais en général, elles disparaissent au séchage.

Épreuves ayant des taches rouge marbré :
Ces taches se produisent dans le bain de virage, lorsqu'il y a plusieurs épreuves à la fois se collant les unes contre les autres, et qu'on ne remue pas constamment la cuvette.

Épreuves jaunissant après un certain temps :
Lavage insuffisant après le bain de fixage.

Agrandissement
sur papier au gélatino-bromure d'argent.

Épreuves sans vigueur; demi-teintes trop accusées; blancs grisâtres et noirs verdâtres :
Trop de pose.

Épreuves dures, sans modelé :
Insuffisance de pose.

Les noirs de l'épreuve gris, bien que les blancs soient très réservés :
Insuffisance de développement.

Épreuves couvertes de points blancs :
Bulles d'air restées attachées à la surface du papier dans le développateur.

Les blancs de l'épreuve sont jaunes :
Lorsqu'on développe au fer, c'est qu'il y a une trop grande proportion de sulfate de fer dans le bain développateur. Ce jaunissement a encore lieu lorsqu'on se sert d'un développateur qui a servi à beaucoup d'épreuves. Les plus beaux blancs s'obtiennent avec un développateur qui n'est utilisé que pour une épreuve ou pour plusieurs, mais à la condi-

tion qu'elles en soit immergées et développées en même temps. Enfin les blancs sont aussi teintés en jaune, si le développateur ne renferme pas d'acide citrique.

L'épreuve est tachée en brun dans les angles :

Cet accident est causé par les mains de l'opérateur, lorsqu'elles ont touché de l'hyposulfite pendant le développement.

Dans l'hyposulfite ou dans le bain d'alun il se forme des ampoules sur l'épreuve :

Bains ayant trop servi.

Dans la première eau de lavage, il se forme des ampoules sur l'épreuve :

Cet accident arrive toujours, surtout en été, si l'épreuve n'a pas été soumise à l'action de l'alun.

Il se produit encore si, lors de l'immersion dans le bain d'alun, il a été emprisonné des bulles d'air sous l'épreuve. Alors à la place que ces bulles occupaient, il se forme immédiatement des cloques dans l'eau de lavage.

Dans le bain d'hyposulfite, l'image devient brune, ensuite rougeâtre, et en dernier lieu jaunâtre :

Cet effet se produit en été, lorsque la température s'élève au-dessus de 20° centigrades et que l'épreuve séjourne trop longtemps dans l'hyposulfite.

Après séchage, l'épreuve est couverte de marques grises et crasseuses :

Pour éviter ces taches, il faut tourner et retourner l'épreuve, dès son immersion dans l'hyposulfite.

On peut quelquefois les faire disparaître en trempant l'épreuve, une fois sèche, dans un bain contenant 2 pour 100 d'acide acétique et en frottant légèrement sa surface dans ce bain; la laver ensuite avec soin.

Après séchage, l'épreuve a des taches jaunes, rondes ou ovales :

Bulles d'air emprisonnées sous l'épreuve dans le bain d'hyposulfite.

L'épreuve, après séchage, possède deux teintes : l'une rougeâtre et l'autre noire :

Cet effet provient d'un lavage défectueux, laissant des parties de l'épreuve flotter à la surface de l'eau. Au contact de l'air, ces parties prennent une teinte rougeâtre, tandis que celles immergées restent noires.

APPENDICE

RÉSUMÉ DES PRINCIPALES OPÉRATIONS PHOTOGRAPHIQUES

Nous avons cru utile de donner ici une sorte de tableau résumant les différentes opérations indispensables pour exécuter des photographies entièrement terminées, c'est-à-dire depuis la mise des glaces sensibles ou plaques dans la chambre noire pour recevoir l'image formée par l'objectif, jusqu'au tirage de l'épreuve sur papier.

ÉPREUVE NÉGATIVE OU CLICHÉ

Mise au point. — Elle consiste à regarder l'image formée sur le verre dépoli de l'appareil photographique ou chambre noire, en avançant ou en reculant l'objectif jusqu'à ce que l'image formée sur la face dépolie soit à son *maximum de netteté*.

Lorsque la mise au point est bien obtenue, on remplace le verre dépoli par le châssis à rideau contenant la plaque sensible; on ferme ensuite l'obturateur ou volet qui masque l'objectif, et on lève le rideau du châssis.

Pose. — Lorsque le rideau est levé, on ouvre l'obturateur pendant une fraction de seconde ou pendant plusieurs secondes, selon l'objet que l'on veut photographier.

Développement. — La pose terminée, on ferme le rideau du châssis, qu'on ôte et qu'on porte dans une pièce spéciale : *laboratoire éclairé à la lumière rouge*. Là, on ouvre le châssis et on ôte la plaque sur laquelle aucune image n'est visible; on la plonge dans un bain appelé *bain révélateur*, parce qu'il révèle l'*image latente* qui existe sur la plaque sensible. Une fois dans le bain la plaque brunit, et peu à peu l'image apparaît *négativement*, c'est-à-dire que les noirs sont blancs, et *vice versa*, contrairement à ce

qu'ils doivent être naturellement. Lorsque l'image est suffisamment marquée, que tous les détails sont bien venus, on procède au fixage.

Fixage. — Le *bain de fixage*, bain d'hyposulfite de soude, a pour but de dissoudre tout le sel d'argent non impressionné par la lumière, et par conséquent de *fixer* les traits de l'image. En sortant du bain révélateur, la plaque doit être bien lavée, puis plongée dans le bain fixateur, où elle doit rester jusqu'à ce que toute trace de *teinte opaline* ait disparu. Dès l'instant où elle est dans le bain fixateur, l'image peut être regardée à la lumière blanche.

Alunage. — Une bonne précaution pour durcir la gélatine de la plaque sensible consiste à la plonger, après le fixage, dans un bain d'alun pendant quelques minutes.

Lavage. — Une fois alunée, la plaque doit être soumise à un lavage *de plusieurs heures* dans une eau courante, et ensuite égouttée.

Séchage. — Si l'on veut obtenir un séchage très rapide, il est bon de plonger la plaque dans l'*alcool* avant de la mettre sécher.

Ces diverses opérations exécutées, l'*épreuve négative*, ou *cliché*, est terminée.

ÉPREUVE POSITIVE SUR PAPIER

Lorsque le cliché est sec, on peut procéder au tirage de l'image sur papier ou *épreuve positive*, dans laquelle les ombres et les blancs ont leur place naturelle.

Mise sous châssis. — Pour le tirage du positif, on doit faire usage d'un châssis dans lequel le cliché est fortement serré entre une glace très épaisse et la feuille de papier sensible. Avoir soin de bien nettoyer la glace du châssis et le dos du cliché, c'est-à-dire le côté du verre opposé à la couche de gélatine ; ensuite mettre le cliché sur la glace, la gélatine en-dessus, et poser le côté sensibilisé du papier sur la gélatine du cliché. Fermer le châssis et l'exposer à la lumière diffuse du jour, sur le bord d'une fenêtre par exemple.

Tirage. — Le châssis employé pour le tirage du positif est généralement muni d'un volet articulé qui permet de surveiller la venue de l'image.

L'impression est suffisante quand l'image est fortement accentuée et que les ombres sont très foncées, beaucoup plus foncées qu'elles ne doivent être sur l'image terminée, car la vigueur de l'image s'atténue beaucoup dans le bain fixateur.

Virage. — Selon le papier positif employé, on procède au virage de l'épreuve en la plongeant dans un bain de chlorure d'or jusqu'à formation de la teinte désirée. — On peut virer après le fixage, ou encore faire usage d'un bain viro-fixateur, ce qui est bien préférable pour les papiers aristotypiques.

Fixage. — Pour fixer l'épreuve positive, on la plonge pendant dix minutes environ dans un bain d'hyposulfite de soude.

Lavage. — L'épreuve, une fois fixée, devra être lavée dans une eau courante pendant plusieurs heures; ensuite elle sera séchée à l'air libre.

Montage. — Pour terminer la photographie, il ne reste plus qu'à couper l'image de la dimension voulue et à la coller avec de la colle d'amidon sur un carton ou un album.

QUELQUES CHIFFRES

Pour les amateurs désireux de se rendre compte des frais généraux que nécessite l'achat d'un laboratoire photographique, nous avons résumé ici le matériel complet indispensable tant pour les épreuves négatives que pour les positives.

POUR LES ÉPREUVES NÉGATIVES

1 cuvette pour développer.	1 25
1 cuvette pour fixer.	1 25
1 pour alun et alcool.	1 25
1 entonnoir en carton.	1 25
1 cuve de lavage en zinc.	6 50
1 égouttoir en zinc	5 »
1 palette en bois	0 20
4 flacons bouchés à l'émeri (d'un litre). . . .	4 »
1 flacon pour alcool (250 grammes).	0 50
1 balance.	8 »
1 éprouvette graduée (250 grammes).	3 »
1 blaireau.	2 25
1 lanterne conique.	2 50
2 bocaux pour produits secs.	1 50

POUR LES ÉPREUVES POSITIVES

1 cuvette pour virer.	1 25
1 calibre 13 × 18	2 50
1 flacon pour virage (250 grammes).	0 50
1 châssis pour le tirage des épreuves.	4 50
caches diverses.	1 »
1 rouleau en caoutchouc.	2 50
Total. . . .	50 70

Ainsi, pour une cinquantaine de francs et moins — car il est très possible de remplacer les flacons bouchés à l'émeri par des bouteilles ordinaires, la cuve de lavage par une terrine, etc., — on peut avoir un matériel de laboratoire très suffisant. Quant aux appareils, il y en a de tout prix.

PRIX DE REVIENT
DES DIVERS PRODUITS PHOTOGRAPHIQUES
SI ON LES COMPOSE SOI-MÊME

Nota. — Pour les formules et les manipulations, voir les chapitres concernant les différentes opérations.

Par litre :

Révélateur à l'hydroquinone.	1 20
Bain de fixage.	0 10
Bain d'alun.	0 05
Bain viro-fixateur pour papier aristotypique.	2 75
Bain de virage pour papier albuminé ordinaire.	1 20

Naturellement, pour composer soi-même ces produits il est indispensable de les acheter par kilogrammes, excepté le chlorure d'or qui coûte plus de 2 francs le gramme.

CE QUE L'ON PEUT EXÉCUTER AVEC UN LITRE DE PRODUITS PRÉPARÉS

1 litre de :		épreuves :	
Révélateur à l'hydroquinone peut faire		80	13 × 18
Fixage	—	20	—
Alun	—	50	—
Viro-fixateur pour aristotypique	—	50	—
Virage ordinaire	—	40	—

Pour prémunir les amateurs contre les imprudences qu'ils peuvent commettre en manipulant les produits chimiques, nous croyons utile de leur faire les recommandations suivantes :

Plusieurs produits tels que le bichlorure de mercure et les cyanures sont des poisons d'une extrême violence qu'il ne faut manipuler qu'avec beaucoup de précautions et en employant des gants de caoutchouc.

Parmi les amateurs photographes, beaucoup sont chercheurs, et inventent volontiers des combinaisons nouvelles, mélangeant au hasard divers produits, inoffensifs lorsqu'ils sont isolés, mais qui, combinés avec d'autres corps, peuvent produire des effets inattendus et terribles. Ainsi certains sels d'argent, mélangés avec de l'ammoniaque, forment un composé fulminant capable de produire des explosions redoutables.

Donc, on fera bien de ne pas se lancer imprudemment dans la recherche de produits nouveaux, si on ne possède pas des connaissances très sérieuses en chimie.

VOCABULAIRE des principaux termes employés dans la photographie.

A

Acétate d'argent. — Ce sel, très peu soluble, a la propriété d'accélérer la formation des images négatives.

Acétate d'ammoniaque. — A été employé autrefois comme accélérateur dans la photographie sur papier.

Acétate de soude. — Entre dans la composition de plusieurs bains de virage.

Acides. — En général, corps formés par l'action de l'oxygène sur un métalloïde et qui ont la propriété de rougir la teinture de tournesol. Unis aux *bases* ils forment des *sels*.

Acide acétique. — Mêlé aux bains sensibilisateurs et révélateurs, il maintient les blancs des épreuves.

Acide chlorhydrique. — Employé pour les positifs au platine. (Voir page 69.)

Acide pyrogallique. — Employé comme révélateur. (Voir page 56).

Acide tartrique. — Employé dans les révélateurs. (Voir page 56.)

Affinité. — C'est la force qui tend à unir, ou à retenir unies les molécules de nature différente, pour faire de deux corps simples un corps composé, ou de plusieurs corps composés un autre corps composé.

Agents révélateurs. — Réactifs qui servent à faire apparaître une image restée à l'état latent après l'exposition à la lumière.

Agitateurs. — Petites baguettes de verre pleines qui servent à agiter une dissolution.

Agrandissement. — (Voir page 69.)

Alambic. — Appareil de chimie qui sert à distiller les corps susceptibles de passer à l'état de vapeur. Il se compose d'une *cucurbite* qui forme le corps de l'alambic, d'un *chapiteau* où se condensent les vapeurs, d'un *tube abducteur* ou serpentin qui plonge dans un réfrigérant et d'un *récipient* où se rend la vapeur condensée du corps distillé.

Alcali. — Corps qui ont la propriété de ramener au bleu la teinture de tournesol rougie par les acides.

Albumine. — Substance tirée des blancs d'œufs et qui se coagule au contact de l'alcool et d'autres substances.

VOCABULAIRE.

Alcool. — Employé pour activer le séchage des clichés. (Voir page 60.)

Altération. — Une des causes les plus fréquentes d'altération pour les images positives est un lavage insuffisant.

Alun. — Le bain d'alun a pour avantage de durcir la gélatine des plaques et de permettre leur conservation indéfinie; il est donc bon de ne pas l'oublier, bien que certains amateurs le considèrent comme superflu.

Alunage. — (Voir page 58.)

Ammoniaque. — Employé dans le fixage de certaines épreuves positives et le renforçage des clichés. (Voir page 59.)

Anhydre. — Un liquide anhydre ou absolu est celui qui ne renferme pas d'eau.

Appareils. — Instruments plus ou moins compliqués qui servent en physique et en chimie; nom donné à la chambre noire photographique. (Voir page 11.)

Appareil détective. — (Voir page 17.)

Argent. — Les sels de ce métal forment la base de tous les procédés photographiques, étant donnée leur facile altération à la lumière.

Atténuation. — (Voir page 59.)

B

Bains. — Différentes solutions servant à plonger les plaques ou les papiers pour les sensibiliser, les développer, les fixer, etc.

Base. — Corps formés par l'action de l'oxygène sur un métal et formant des sels avec les acides.

Bichlorure de mercure. — Sel dangereux à manipuler, employé comme renforçateur. (Voir page 59.)

Bichromate de potasse. — Ce sel ayant la propriété d'être impressionné par l'influence lumineuse est employé dans plusieurs procédés photographiques, principalement dans celui au charbon. (Voir page 69.)

Bitume de Judée. — Employé dans les anciens procédés photographiques et aujourd'hui dans la gravure photographique.

Bromure. — Les bromures sont très souvent employés dans les émulsions servant à fabriquer les plaques négatives, et certains papiers propres surtout aux agrandissements.

Bromure d'ammonium. — Employé pour ralentir le développement.

C

Cache. — Employé pour le tirage des positifs. (Voir page 64.)

Calibres. — Glaces fortes de différentes formes, d'un emploi très commode pour découper les épreuves positives.

Carbone. — Ce corps, étant inattaquable par tous les agents chimiques, on peut considérer les photographies au charbon comme absolument inaltérables.

Chambre noire. — Appareil qui, au moyen de l'objectif, reçoit l'image de l'objet reproduit. (Voir page 12.)

Châssis. — (Voir page 15.)

Châssis-presse. — (Voir page 62.)

Chercheur focimétrique. — (Voir page 38.)

Chlorure d'argent. — Très employé dans la fabrication des plaques et surtout des papiers photographiques.

Chlorure d'or. — Employé dans tous les bains de virage. On ne doit pas filtrer un bain de chlorure d'or.

Cliché. — L'image négative sur verre constitue le cliché avec lequel on pourra tirer un nombre infini d'images, d'épreuves positives. (Voir page 55.)

Cohésion. — Force qui réunit entre elles les molécules des corps.

Collage des épreuves. — (Voir page 66.)

Combinaisons chimiques. — Union de deux corps, selon les lois et les proportions déterminées de la chimie, pour former un autre corps jouissant de propriétés différentes de ses composants.

Cristallisation. — État moléculaire régulier que chaque corps est susceptible de prendre de la manière qui lui est propre, et suivant des lois immuables. La cristallisation se fait par évaporation et sublimation.

Cuvette. — (Voir page 22.)

Cyanures. — Sels très dangereux employés dans plusieurs virages photographiques, et dont on fait bien d'éviter le contact, surtout si l'on a la moindre égratignure.

D

Décanter. — Séparer un liquide du dépôt ou précipité qui s'y est formé, toutes les fois que la densité de ce précipité le rassem-

ble au fond du vase; cette opération se fait en versant doucement le liquide qui surnage.

Déclancher. — Action de faire jouer le ressort de l'obturateur.

Dégradateur. — (Voir page 63.)

Déliquescent. — État d'un sel qui, exposé à l'air, en absorbe l'humidité, quelquefois au point de se dissoudre.

Densité. — Relation entre le poids d'un corps et son volume.

Développer. — (Voir page 56.)

Dissolution. — État d'un corps qui a perdu son état solide habituel dans un liquide qui s'en empare sans en modifier la constitution chimique.

Les dissolvants les plus usités sont l'eau, l'alcool et l'éther.

Distillation. — Elle a pour but de séparer un liquide d'un solide ou un liquide volatil d'un autre qui l'est moins, en réduisant le plus volatil en vapeurs que l'on condense par le refroidissement.

E

Eau. — Pour les manipulations photographiques, l'eau distillée peut avantageusement être remplacée par l'eau de pluie. (Voir page 25.)

Égouttoir. — Ustensile indispensable pour faire sécher les plaques. (Voir page 21.)

Émaillage. — (Voir page 67.)

Encausticage. — (Voir page 67.)

Entonnoir. — Sert à verser un liquide dans un autre sans risquer d'en répandre. On l'emploie aussi à retenir les filtres à travers lesquels on fait passer un liquide.

Épreuves. — L'épreuve négative ou cliché est celle dans laquelle les teintes sont renversées, c'est-à-dire les blancs noirs et *vice versa;* — dans l'épreuve positive les teintes ont leur disposition vraie. (Voir page 61.)

Épreuves inaltérables. — (Voir page 68.)

Éprouvette. — Vase de verre en forme de cylindre allongé que l'on gradue en centimètres cubes pour y faire des mélanges dans des proportions déterminées.

Éther. — Liquide très volatil, fort employé dans la photographie au collodion.

Exposition à la lumière. — (Voir page 61.)

F

Filtration. — Opération ayant pour but de séparer d'un liquide les corpuscules qu'il tient en suspension. A part les solutions de chlorure d'or, il est bon de filtrer la plupart des préparations photographiques.

Fixage. — Pour les négatifs. (Voir page 58.) — Pour les positifs. (Voir page 64.)

Flacons. — Les flacons dans lesquels on conserve les produits chimiques liquides doivent toujours être bouchés à l'émeri. Pour la nomenclature des flacons nécessaires dans un laboratoire, voir page 22.)

Fluorescence. — (Voir page 10.)

Formules. — Signes ou symboles abréviatifs employés en chimie pour représenter les corps; ces formules scientifiques sont presque toutes les mêmes chez tous les peuples.

Fusion. — Passage d'un corps de l'état solide à l'état liquide, sans le secours d'aucun dissolvant et par la simple application de la chaleur.

G

Gélatine. — Dans l'émulsion à la gélatine ou gélatino-bromure la gélatine remplace le collodion comme excipient des sels qui concourent à la sensibilisation.

Glaçage. — (Voir page 66.)

Grattoir. — Employé pour les retouches des agrandissements positifs. (Voir page 72.)

Hydraté. — État d'un corps qui a absorbé une grande quantité d'eau.

H

Hydroquinone. — Un des meilleurs et des plus puissants révélateurs photographiques. L'hydroquinone, ainsi que l'éosine, est un phénol diatomique.

Hygrométrique. — Se dit d'un corps ayant la propriété de s'emparer de l'humidité de l'air, comme les chlorures de calcium et de sodium.

Hyposulfite de soude. — Le plus énergique des fixateurs; pour son emploi, voir pages 58 et 64.

I

Iconomètre. — (Voir page 35.)
Instantané. — (Voir page 53.)
Iode. — Très employé dans les premiers temps de la photographie.
Iodures. — Très employés dans les premiers temps de la photographie.
Immerger. — Plonger une plaque dans un liquide.
Interférences. — (Voir page 81.)

L

Laboratoire. — Pour son installation, voir page 20.
Lanterne de laboratoire. — (Voir page 26.)
Lanterne de projection. — (Voir page 71.)
Lentille. — Verre optique. Des objectifs employés dans la photographie sont dits simples quand ils sont formés d'une seule lentille, et composés lorsqu'ils comprennent plusieurs lentilles.
Lavage. — Bain prolongé et renouvelé d'eau pure, dans lequel les épreuves doivent rester plusieurs heures avant d'être séchées ; les lavages à l'eau courante sont toujours préférables.
Loupe de mise au point. — (Voir page 40.)
Lumière artificielle. — Les meilleures lumières artificielles, au point de vue photogénique, sont la lumière électrique à arc et l'éclatante lueur que jette le magnésium en brûlant. (Voir page 54.)

M

Manipulations. — Opérations qui ont pour but d'opérer une combinaison, un mélange, une dissolution, une réaction ; à ce titre, presque toutes les opérations photographiques peuvent être appelées manipulations.
Mélange. — Union de deux ou plusieurs corps sans combinaison.
Mercure. — Très employé dans la photographie daguerrienne, et aujourd'hui utilisé comme miroir réflecteur pour la photographie des couleurs, selon la méthode Lippmann. (Voir page 80.)
Microphotographie. — Voir page 74.)
Mise au point. — (Voir page 38.)

N

Négatifs. (Voir page 55.)

O

Objectif. — (Voir page 14.)
Parmi les nombreux objectifs réputés comme donnant des résultats satisfaisants, on peut citer l'objectif de Pramowski. Dans cet objectif, grand angulaire, le foyer est très court, ce qui permet d'obtenir des épreuves complètes, alors même qu'on est obligé de se placer très près des objets à reproduire. La rectitude des lignes est absolue, si on a soin de maintenir la chambre noire horizontale.

L'objectif Zeiss, dans lequel l'image photographique nette coïncide avec l'image optique nette et qui est, par conséquent, dépourvu de foyer chimique. La mise au point ne varie pas avec les différents diaphragmes. Le verre employé est un silicate de baryte n'absorbant que très peu de lumière.

Obturateur. — Pièce mobile qui masque l'ouverture de l'objectif. Il existe un grand nombre d'obturateurs. Il est bon d'avoir un obturateur pouvant faire également l'instantané et la pose variable. (Voir page 53.)

Or. — Le chlorure d'or est surtout employé pour le virage des épreuves positives.

P

Papiers pour positifs. — (Voir page 61.)
Papier rouge. — (Voir page 26.)
Paysage. — (Voir page 47.)
Phosphorescence. — (Voir page 10.)
Photogénique. — Le pouvoir photogénique d'une lumière est sa puissance d'action sur les substances sensibles.
Photographie sans objectif. — (Voir page 78.)
Photographie des couleurs. — (Voir page 79.)
Plaques. — (Voir page 25.)
Positifs. — (Voir page 61.)
Positif sur verre. — (Voir page 68.)
Pose. — (Voir page 51.)
Portrait. — (Voir page 41.)

VOCABULAIRE.

Potassium. — Plusieurs sels de ce métal sont employés en photographie, comme le bromure, l'iodure, le cyanure.

Précipitation. — Précipiter un corps, c'est le séparer du liquide qui le tenait en dissolution en y introduisant un autre corps qui a pour lui plus d'affinité que le liquide dissolvant.

Pyrogallol ou **Acide pyrogallique.** — Phénol triatomique qui a la propriété de réduire les sels d'or et les sels d'argent, d'où son emploi en photographie.

R

Réactif. — Corps ayant pour effet de révéler la présence d'autres corps dans un composé où ils existaient à l'état latent.

Renforçage. — (Voir page 59).

Révélateur. — (Voir page 56).

Retouche. — Éviter autant que possible les retouches. (Pour les retouches des positifs agrandis, voir page 72.)

S

Saturation. — Dissolution d'un corps dans un liquide poussée jusqu'aux dernières limites de la solubilité de ce corps dans un volume donné de ce liquide.

Séchage. — (Voir pages 60 et 66.)

Sublimation. — Distillation d'un corps solide qui, après avoir pris, sous l'influence de la chaleur, la forme gazeuse ou vaporeuse, reprend ensuite la forme solide par l'effet de la condensation.

T

Téléphotographie. — (Voir page 75.)

V

Verre dépoli. — Employé comme écran dans les appareils photographiques. (Voir page 40.)

Verre gradué. — Verre à large bec servant aux mêmes usages que les éprouvettes.

Vernis pour clichés. — Quelques photographes vernissent leurs clichés négatifs, mais ce procédé abîme plus souvent les clichés qu'ils ne les conserve.

Virage. — (Voir page 64.)

Viseur. — (Voir page 40.)

TABLE DES MATIÈRES

	Pages.
Avant-Propos.	5

Chapitre premier. — **Quelques mots d'histoire.** 7

Chapitre II. — **La chambre noire.**

Un peu de théorie.	9
L'appareil.	11
L'objectif.	14
Les châssis.	15
Les appareils détectives.	17

Chapitre III. — **Le laboratoire.**

Installation générale.	20
Les instruments.	21
Les produits.	24
Les plaques.	25
Éclairage du laboratoire.	26
En voyage.	27

Chapitre IV. — **La pose.**

Météorologie photographique	31
Éclairage des sujets à photographier.	33
Mise au point.	38
Le portrait.	41
Le paysage.	47
Durée de la pose.	51
Les instantanés.	52
Photographie de nuit.	53

Chapitre V. — **Le cliché.**

Préliminaires	55
Développement.	56
Fixage.	58
Alunage.	58
Séchage.	60

Chapitre VI. — **L'épreuve positive.**

| Les papiers. | 61 |
| Exposition à la lumière. | 61 |

TABLE.

	Pages.
Fixage et virage	64
Collage de l'épreuve	66
Positifs sur verre	67
Épreuves inaltérables	68
Agrandissements	69

CHAPITRE VII. — **La microphotographie** 74

CHAPITRE VIII. — **La photographie télescopique.**

Photographie des points inaccessibles	75
Photographie télescopique	76

CHAPITRE IX. — **La photographie sans objectif.** ... 78

CHAPITRE X. — **La photographie des couleurs.** 79

CHAPITRE XI. — **La photographie de l'invisible.** ... 84

CHAPITRE XII. — **Causes d'insuccès.**

Épreuves négatives	92
Épreuves positives	93
Agrandissement sur papier au gélatino-bromure d'argent	94

APPENDICE. — **Résumé des principales opérations photographiques.**

Épreuves négatives ou cliché	97
Épreuves positives sur papier	98

Quelques chiffres.

Dépense de matériel pour les épreuves négatives	100
Dépense de matériel pour les épreuves positives	100
Prix de revient des divers produits si on les compose soi-même	101
Ce que l'on peut exécuter avec un litre de produits	101

VOCABULAIRE des principaux termes employés dans la photographie 102

Paris.— Imp. LAROUSSE, rue Montparnasse, 17.

LE COMPTOIR GÉNÉRAL
DE PHOTOGRAPHIE
Paris, 57, rue Saint-Roch, 57, Paris

Spécialités du Comptoir :

LES PHOTO-JUMELLES J. CARPENTIER
et tous leurs accessoires

LES FOLDING-CAMARAS

LES CHASSIS-MAGASIN A RÉPÉTITION

LES PIEDS TÉLESCOPIQUES

Accessoires, Plaques, Papiers, etc., etc.

Le **Comptoir de Photographie** se tient à la disposition des Amateurs pour leur donner tous les renseignements dont ils peuvent avoir besoin.

Paris, 57, rue Saint-Roch, 57, Paris